# 有一种格调
## 叫居家有花

《花艺目客》编辑部 编

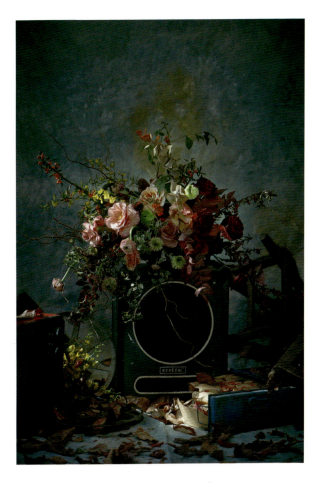

中国林业出版社
China Forestry Publishing House

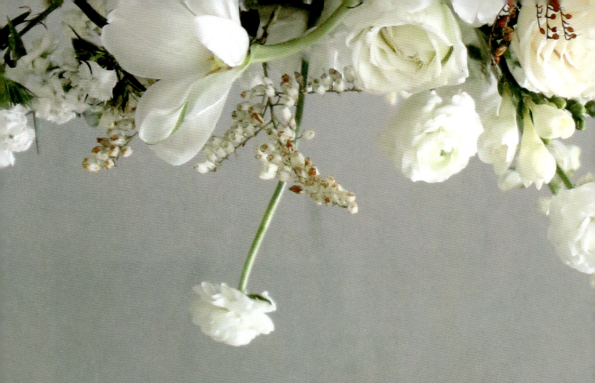

图书在版编目（CIP）数据

有一种格调叫居家有花 / 花艺目客编辑部编.—北京：中国林业出版社，2019.7

ISBN 978-7-5219-0140-5

Ⅰ.①有… Ⅱ.①花… Ⅲ.①花卉装饰—装饰美术—作品集—中国—现代 Ⅳ.①J525.12

中国版本图书馆CIP数据核字(2019)第127845号

总 策 划：《花艺目客》编辑部
执行主编：石　艳
封面图片：华

责任编辑：印　芳　袁　理
出版发行：中国林业出版社
　　　　　（100009 北京市西城区刘海胡同7号）
电　　话：010-83143565
印　　刷：固安县京平诚乾印刷有限公司
版　　次：2019年7月第1版
印　　次：2019年7月第1次印刷
开　　本：710mm×1000mm 1/16
印　　张：11
字　　数：300千字
定　　价：58.00元

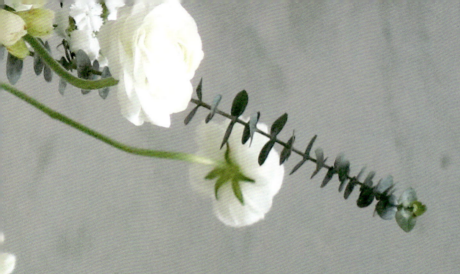

# 有花才是家应该有的模样!

  我们生活在一个纷杂现实的世界,每天都很忙碌,甚至没有时间停下来。但还好家总是那个不管任何时候,你都能肆意做自己的地方。可以为家精心装扮一番,换上一块自己喜欢的桌布,周末时候端起锅瓦瓢盆为家人做一顿饭,这样时间似乎停止下来,心也跟着静下来。我想家总是可以默默治愈我的地方,它应该是甜蜜温馨的,我可以用不一样的花搭配家的各个角落,随心所欲的布置家,有了花心情会跟着变得灿烂起来。

  《有一种格调叫居家有花》这本书我想呈现的是花融于家的生活,不过于形式,而是自然而然,简简单单呈现出一种家的模样。花艺师吴宇霖告诉我你的约稿应该是更有生活场景的,可以是在厨房做饭的女子,可以是一家人围坐在一起吃饭的场景,而不单纯的花艺作品。不管是不是书有家的氛围,但我一直在努力营造,让它成为你想象中家的样子,让花把生活点缀得更美。

  在我看来花艺师是非常爱生活的,虽然每天的工作已远远超过八小时,经常加班的状态,但给予我的依然是正能量和感动,正能量是他们出于对这个行业真正的喜欢,对生活无比热爱。BILLIE 第二天出差,网络不好,还是屡屡尝试,把作品发过来;王紫在出差的高铁路上,将作品传给了我。而他们与花相伴的朋友圈所呈现出来的生活的样子,也让人羡慕不已。感谢他们,呈现给我们的有花的格调生活和美好。

  家中处处可有花,玄关 + 花、茶几 + 花、休闲空间 + 花,因为有花,让家有了动人模样,让生活绽放无比美的姿态。

  家的模样,心灵的模样。

<div style="text-align:right">

编者

2019.6.22

</div>

007 居家花艺案例示范 ▶

041 居家花艺案例 ▶

　042 玄关+花

　077 茶几+花

　123 休闲空间+花

目录 ▶
# CONTENTS

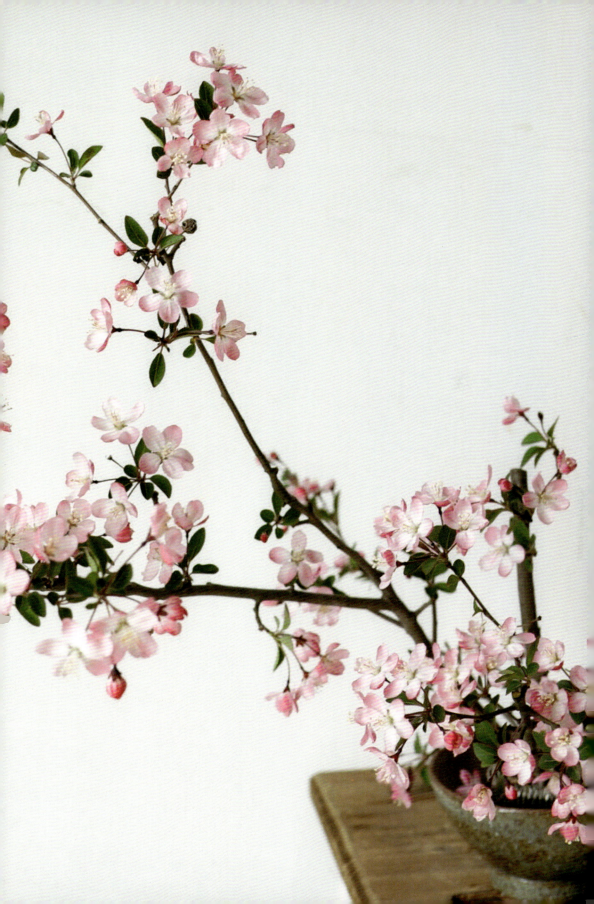

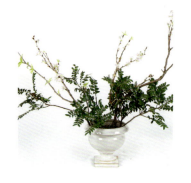

# STEP
# BY
# STEP
## ......

# 居家花艺案例示范 ▶

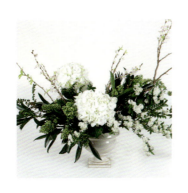

▶

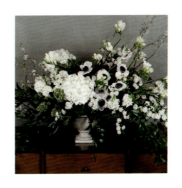

-Case-
01

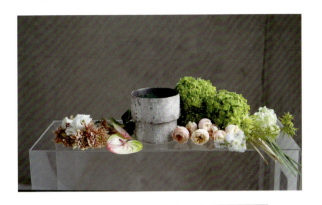

*Flowers & Green*

绿绣球、蟠桃掌、奥斯汀切花月季'蝴蝶'、复古色菊花、翠珠花、钢草、干燥水烛叶

*Demonstiation*

# 直立式瓶插花

花艺设计 / song

摄影师 / song

图片来源 / Max Garden（湖北·武汉）

这款花艺作品充满大自然的气息，绿色系自然清新，就像这大地在生机勃勃的绿色中苏醒过来，以崭新的姿态迎接着一个新的春天。家居类型瓶花可有多种类，这款直立式瓶花适合靠墙边几，玄关一角等位置。

*How to make*

1. 花瓶内填满花泥，加入绣球，与叶材，呈三角状；
2. 加入掌，层次拔高；
3. 加入奥斯汀切花月季'蝴蝶'，翠珠花等，丰富层次，加入最高线条钢草和干燥水烛叶。

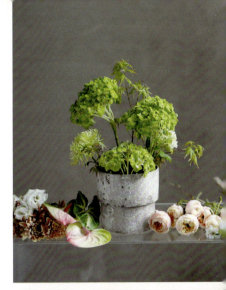

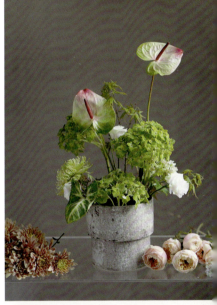

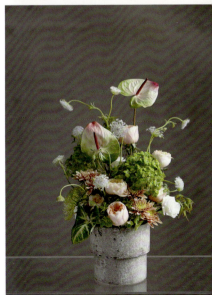

-Case-
02

*Flowers & Green*

陶瓷花器、剑山、鸡笼网；
樱花、绣球、麻叶绣线菊、风信子、
茵芋、银莲花、风信子、小苍兰、雀
梅、竹柏、清香木

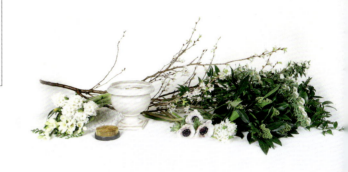

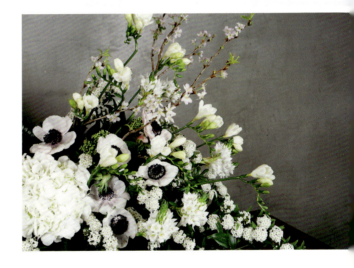

*Demonstration*

# 自然风格插花

花艺设计\叶昊旻

摄影师\钟颖烽

图片来源\微风花BLEEZ（广东·东莞）

经典自然风格插花，使用不同的枝叶勾勒出作品的曲线。鲜花以组群的形式加入，既能成为焦点，也避免了众多花材容易产生的杂乱感。作为摆放在玄关位置的插花，可以忽略作品背面，将花材最漂亮的一面呈现在面前。

How to make

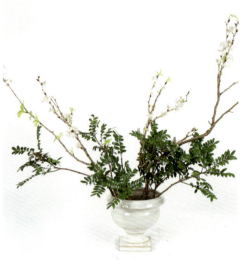

❶ 剑山有助于固定大型的枝条,鸡笼网则可以固定大部分的花材。

❷ 将剑山放在花器底部,将鸡笼网卷起塞进花器,表面鼓起来高于瓶口,往花器加入水。

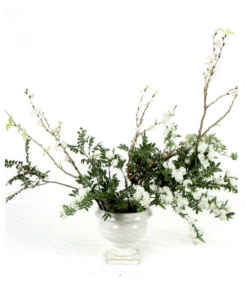

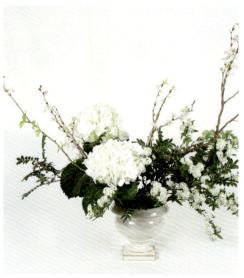

❸ 用樱花插出大体轮廓后,插入清香木使造型更饱满。

❹ 使用自然弯曲的绣线菊插出作品一侧的垂坠感。

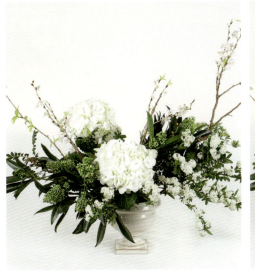 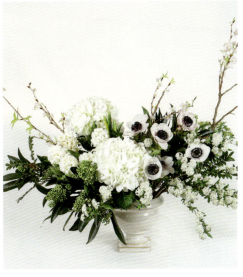

⑤ 将两支绣球一前一后地插在花器的左侧，后方的绣球稍高于前方。

⑥ 加入茵芋，可以适当地摘除顶部的叶子让茵芋的花头更明显。

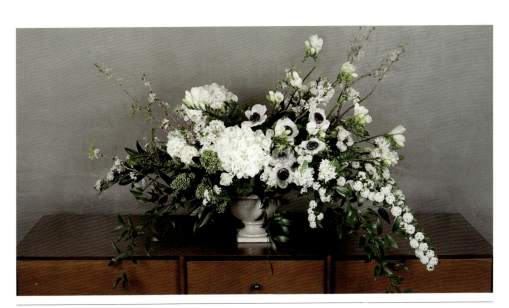

⑦ 在左侧加入风信子，右侧加入银莲花，组群式的插花，能够让每种花材都成为焦点，加入雀梅和小苍兰，让作品更饱满，最后用竹柏强调作品外轮廓的垂坠感，完成作品。

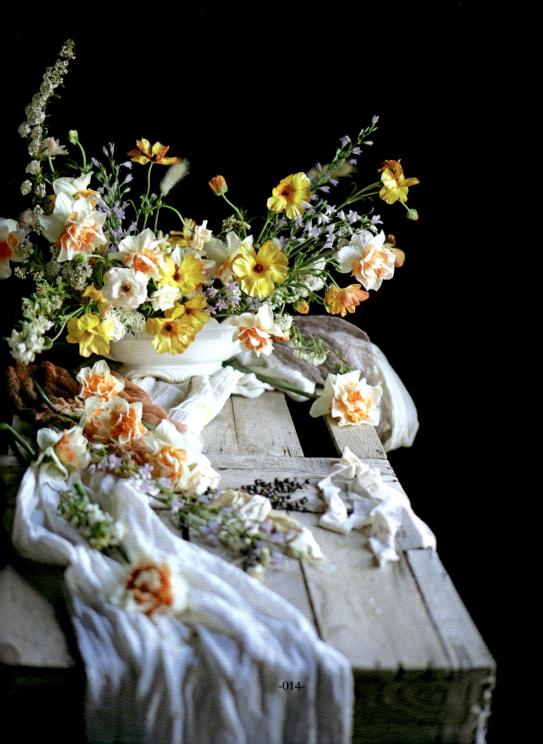

*Demonstration*

# 亮色系插花

花艺设计 \ Beky
摄影师 \ Beky
图片来源 \ Dream Flower 花艺（广东·深圳）

秋天真的是一个美好的季节，
不管是丰硕的果实还是飘舞的落叶都带着或多或少的黄，
作品黄色系花材全部依托于各色的百日草，
同种花材色彩的深浅变化，
表达出秋的别样层次。

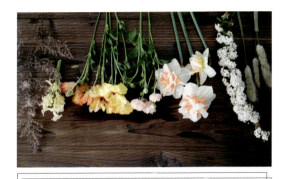

### Flowers & Green

绣线菊、单瓣花毛茛、洋水仙、风铃草、兔尾草

*How to make*

1. 准备花器。
2. 用线条状的绣线菊勾勒出作品的大致外形及高度
3. 选用轻盈的橙色单瓣花毛茛，使毛茛的色彩自然分布于整个作品中，作为整个作品的基底色，插入白色花毛茛调和色彩，让底色过渡自然并与绣线菊色彩呼应。
4. 加入大朵洋水仙并自然分布其中，花头的朝向上下俯仰呼应，加入同色系细碎草花及小号花毛茛让作品更加有层次，调整部分花头朝向，作品完成。

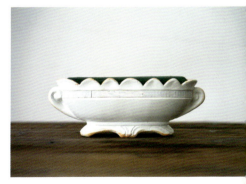
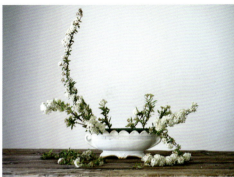
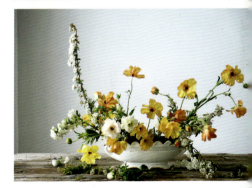
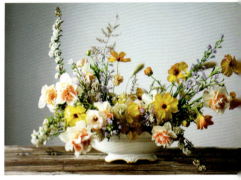

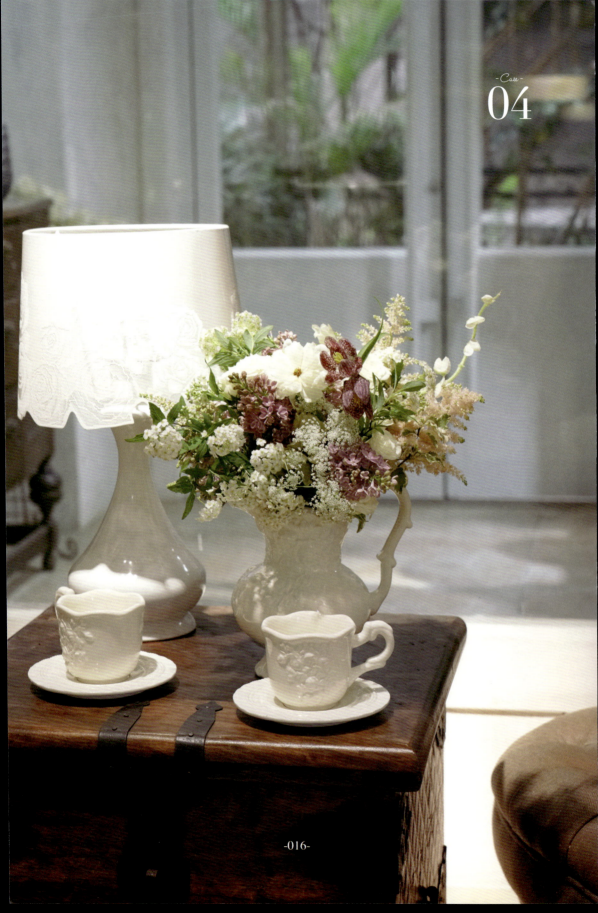

*Demonstration*

# 茶几-瓶花设计

花艺设计 \ 吴恩珠
摄影师 \ annie
图片来源 \ 广州 FSO 欧芙花艺学校（广东·广州）

和三五知己喝着茶的闲暇时光，彼此交流着不同的话题。各种各样的花儿及其芬芳，让环境更加生动闪耀。

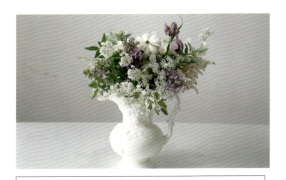

**Flowers & Green**

丁香、贝母、花毛茛'蝴蝶'、风铃草、大阿米芹、落新妇、麻叶绣线菊、羽扇豆、白色多头切花月季

*How to make*

① 将手握点以下的花和叶子摘除。

② 左手先拿起麻叶绣线菊，然后依次添加风铃草，花毛茛'蝴蝶'。这时要注意不要损伤到花朵，要将花斜着放进花束里，具有线条美的贝母和羽扇豆要放得高出整体一些，使它们的特点显得更为突出。

③ 再多放一点紫色丁香和麻叶绣线菊，让人感觉更有体积感，加入粉红色的落新妇，使颜色显得更加柔和。

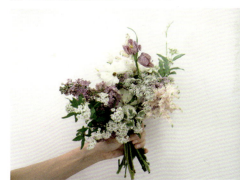

④ 最后用拉菲草将完成的花束绑起来。也可以使用家里的彩带或者麻绳等材料。

*Flowers & Green*

陶瓷碟、鱼线、花泥；
苔藓、樱花、荚蒾、龙爪草、盆栽

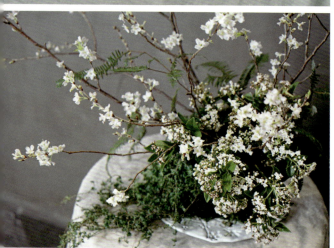

*Demonstration*

# 日式苔玉插花

花艺设计 \ 叶昊旻
摄影师 \ 钟颖烽
图片来源 \ 微风花BLEEZ（广东·东莞）

"苔玉"在日语里是苔藓球的意思，一般指用苔藓将植物的根部和泥土包裹成球形。苔藓球不仅是一个天然的花盆，也增加了植物观赏的趣味性。本作品灵感正是来源于苔玉，只不过把泥土变成了可以插花的花泥，自由度更高，也脱离了花器的限制。

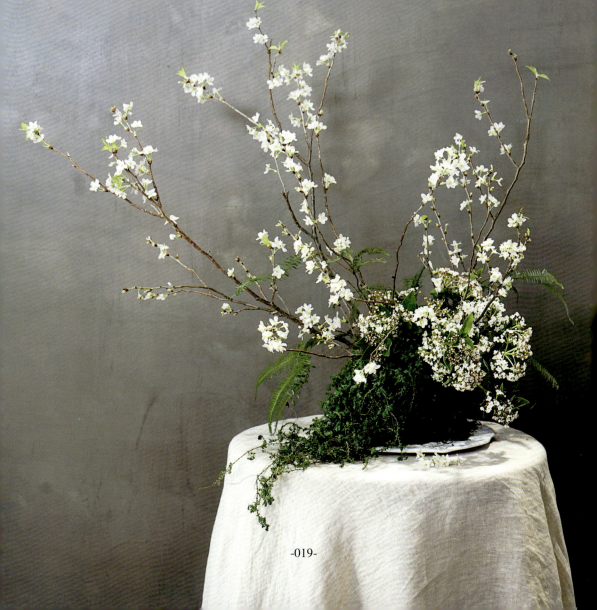

*How to make*

❶ 包裹苔藓的花泥即是花器本身,所以底部采用陶瓷碟承载,防止多余的水弄脏桌面。

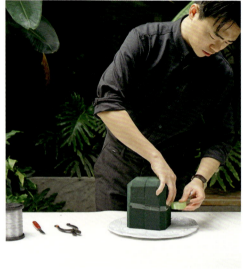

❷ 充分浸泡花泥并切成接近立方体的形状,用透明胶将2块花泥捆绑在一起。

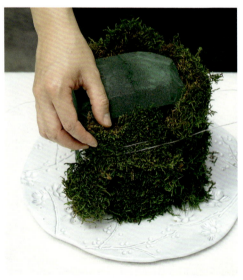

❸ 使用鱼线一圈圈缠绕花泥即可将苔藓固定在花泥的四周。

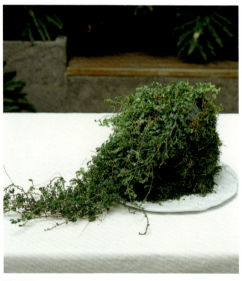

❹ 在其中一边将蕨类植物绑在花泥上,形成质感上的对比。

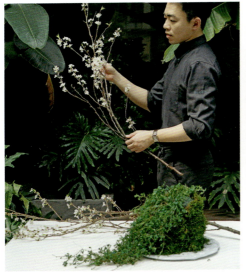

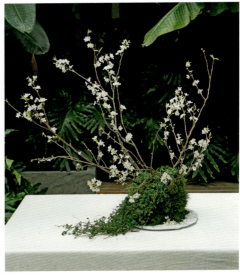

⑤ 挑选合适的樱花,并修剪多余的枝条。

⑥ 将樱花枝插入花泥,和蕨类植物往同一个朝向,营造出被风吹拂的意境。

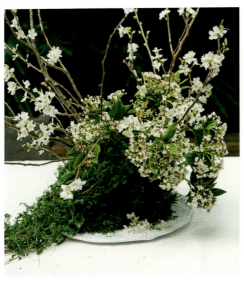

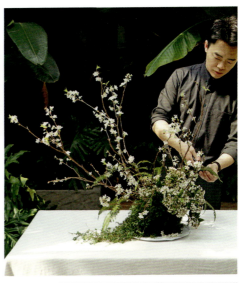

⑦ 在低矮处插入荚蒾遮挡花泥。

⑧ 最后插入龙爪草,并修剪多余的叶子,完成作品。

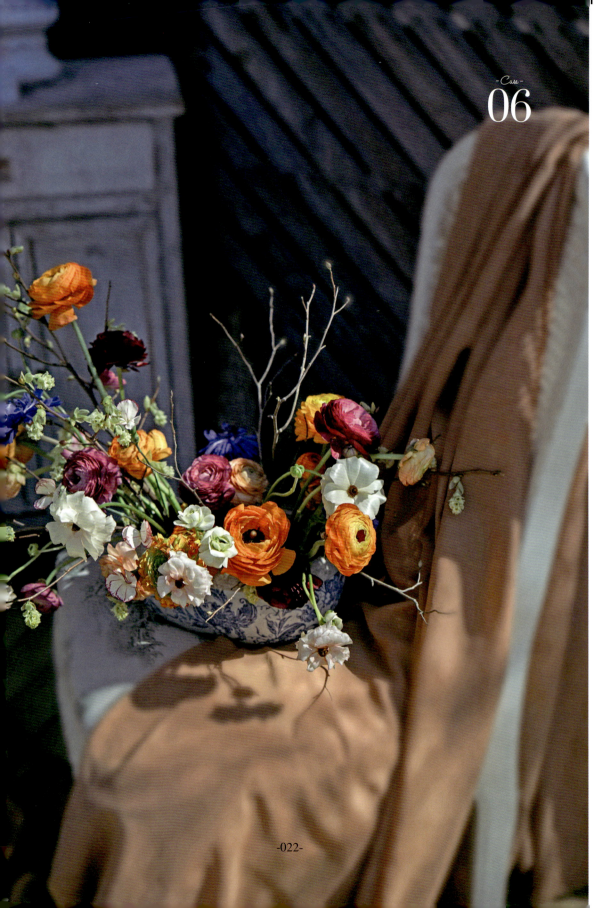

# 混搭自然风
# 瓶插设计

花艺设计 \ 高尚
摄影师 \ 高尚美学空间
图片来源 \ 高尚美学空间（北京）

日落西山的光总是能给人一种巧克力般的丝滑感受，随手拿起几支小花插在盆里，随意而不失雅致。

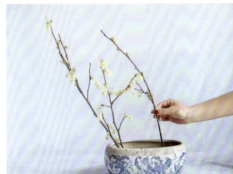

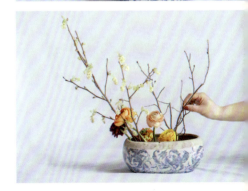

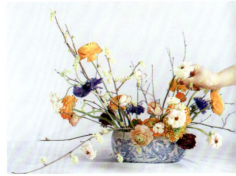

*Flowers & Green*
花毛茛、银莲花

*How to make*

1. 青花瓷瓶子里放入剑山用来固定花材。
2. 加入枝条定型，利用枝条的不同形态增加作品的趣味感。
3. 高低错落地加入不同颜色的花毛茛增加层次感，使作品更饱满，加入紫色银莲花呼应青花瓷的色彩，达到视觉上的平衡。
4. 最后加入小枝多头康乃馨使作品更活波。

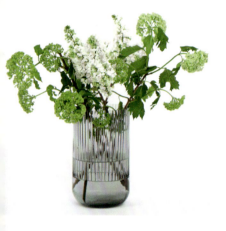

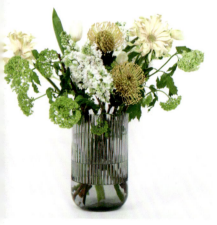

### Flowers & Green

纤枝稷、木绣球、白丁香、文心兰、毛边非洲菊、烟花菊、星芹、郁金香

*Demonstration*

# 自然风格插花

花艺设计 \ 陈宥希 BILLIE

摄影师 \ Kyne

图片来源 \ 將·will studio（广东·珠海）

结合质感强烈、线条感强的花材，明显的高低层次，在整体中性的氛围感中突出个性的姿态，特别适用与男性书房或卧室装饰。

*How to make*

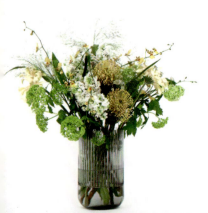

❶ 准备好花瓶，注入1/2水。

❷ 左右分别插入1支木绣球，瓶底呈现交叉状，挑选一支花型饱满的丁香，插入木绣球中间，左右再插入非洲菊，注意突出感，高度比其余花材高。

❸ 在花瓶中央，丁香旁边加入两支烟花菊，郁金香均匀分布瓶内。

❹ 星芹均匀分布加入，最后加入纤枝稷和文心兰，注意线条跳跃感，使得整体作品更立体。

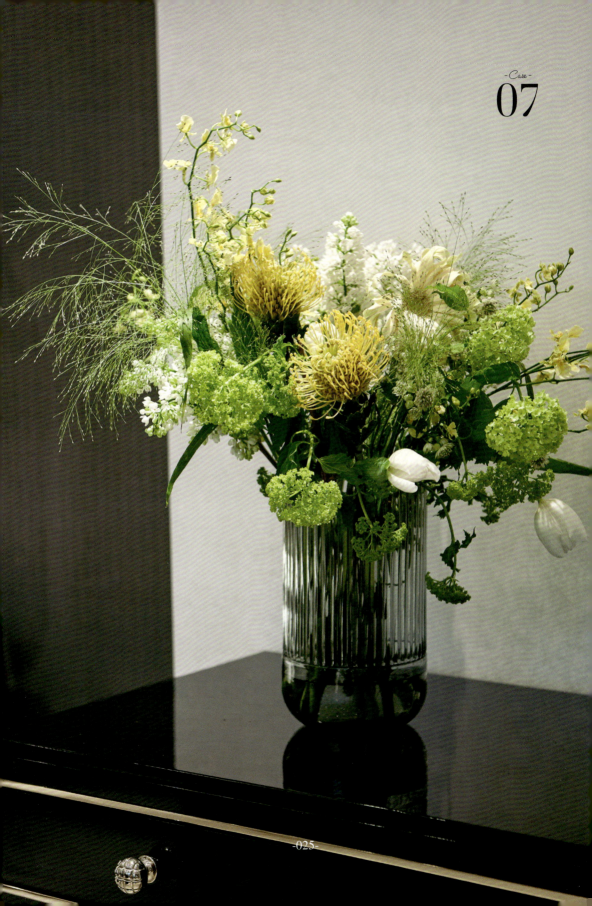

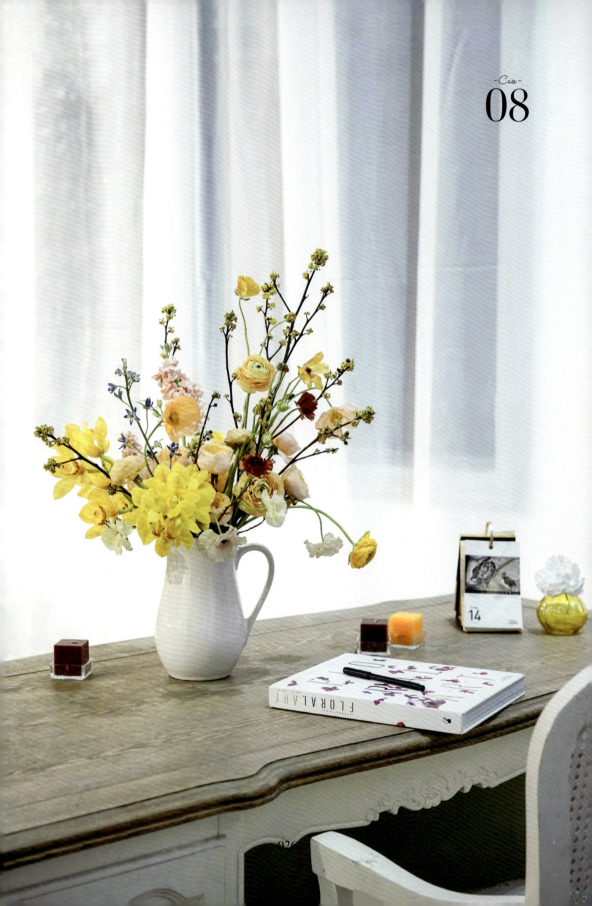

*Demonstration*

# 开放式瓶插花

花艺设计 \ 高尚
摄影师 \ 高尚美学空间
图片来源 \ 高尚美学空间（北京）

热爱生活的人，做任何事情都会给自己增添一点小小的仪式感，即使是坐在桌前，随手翻看几页书。

*Flowers & Green*

花毛茛、大花蕙兰、紫罗兰、罂粟、花毛茛'蝴蝶'、灯台、小飞燕

*How to make*

① 准备花瓶，加入剑山有助于固定枝条。
② 插入灯台枝条和大花蕙兰确定整体轮廓，在后侧组群加入紫罗兰，使花朵表现力更强。
③ 加入切花月季和花毛茛使作品饱满有层次，加入少许几枝蝴蝶使作品更轻盈灵动，最后加入蓝色飞燕和红色蝴蝶增加色彩上的层次感。

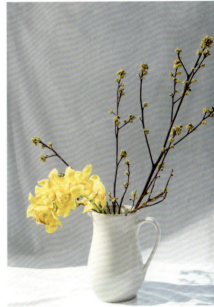
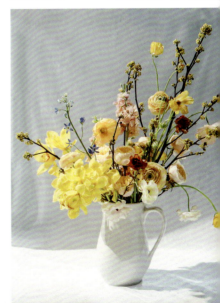

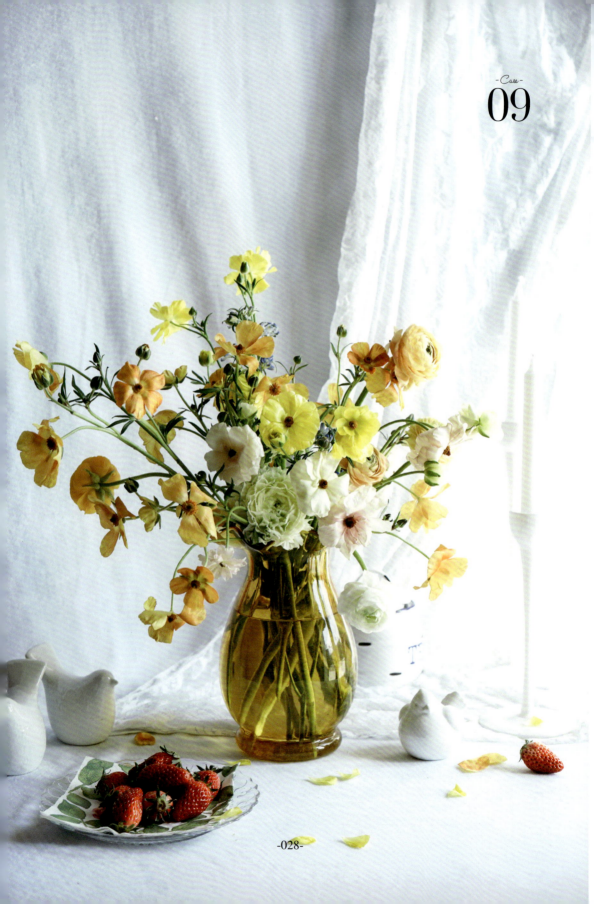

*Demonstration*

# 清新小瓶花

花艺设计 \ 高尚
摄影师 \ 高尚美学空间
图片来源 \ 高尚美学空间（北京）

黄色总是给人温暖的感觉，蝴蝶花毛茛娇嫩的质感像极了刚抽出新芽的植物，一些都预示着又一个暖暖的春天到来了，是万物复苏的时节了。

*Flowers & Green*

花毛茛'蝴蝶'、洋桔梗等

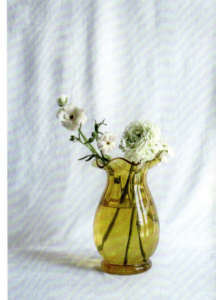

*How to make*

1. 选择波浪边玻璃花器，没水至一半。
2. 依次插入蝴蝶花毛茛及洋桔梗等花材。
3. 继续添加花材，注意插入时茎秆相互交叉，形成"撒"，用以固定花材不随意移动。

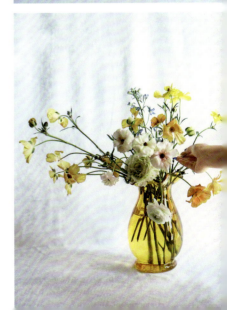

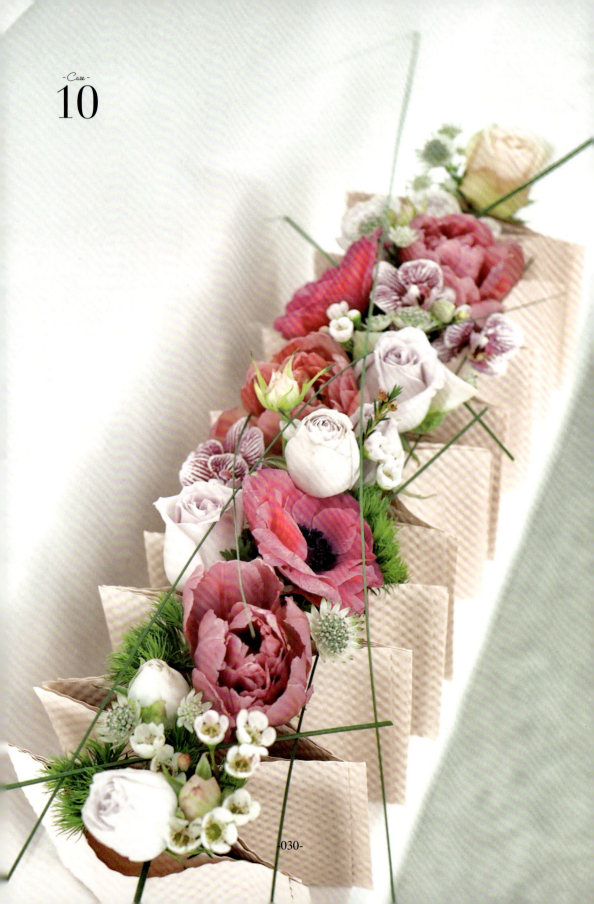

*Demonstration*

# 纸材的应用

花艺设计 \ song
摄影师 \ song
图片来源 \ Max Garden（湖北·武汉）

这个设计简单易掌握，又能够有足够美感和丰富层次，作为家居中餐桌花是非常合适的。

*Flowers & Green*

切花月季'海洋之歌'、蜡梅、星芹、银莲花、蝴蝶兰、钢草、须苞石竹

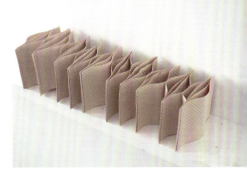

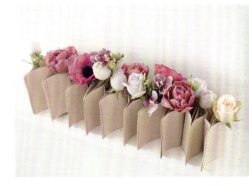

*How to make*

1. 纸片裁剪成 10×15 厘米左右的大小，两侧黏贴。
2. 中间空隙部分黏贴入试管，先加入大体量花材，做主视觉引导。
3. 加入小头切花月季，小蝴蝶兰等配花。蜡梅与拆分的石竹呈散点加入。
4. 钢草作为线条加入，让整体造型和设计感更强。

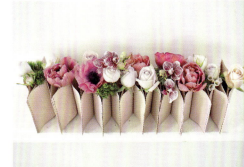

*Demonstration*

# 横竹节桌花

花艺设计 \ song
摄影师 \ song
图片来源 \ Max Garden（湖北·武汉）

-Case- 11

*Flowers & Green*

蝴蝶兰、木绣球、'绿安娜'菊、兔葵、黑叶芋

竹元素很干净，适合新中式或日式装修家居环境。

*How to make*

❶ 空段竹节打孔，孔距大小为 1 厘米左右，可插入 1-2 支花材。

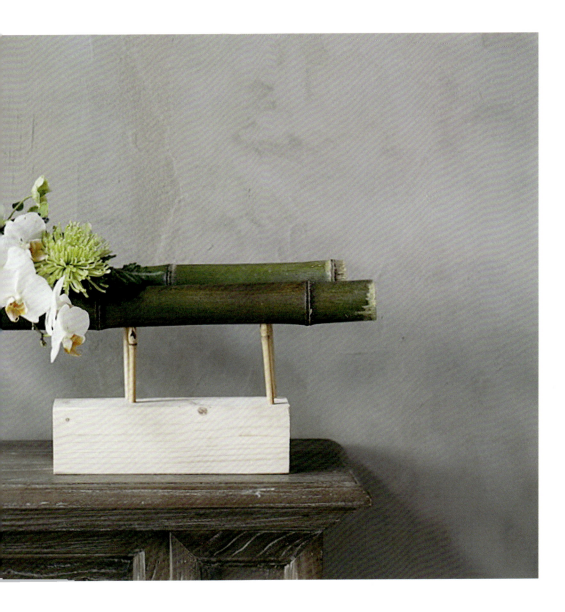

② 加入木绣球,少许叶材。

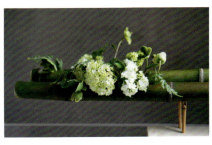

③ 加入兔葵,层次比木绣球略高一些。

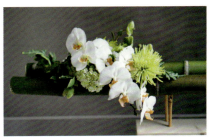

④ 加入'安娜'菊花与白色蝴蝶兰,最后两支黑叶芋点缀。

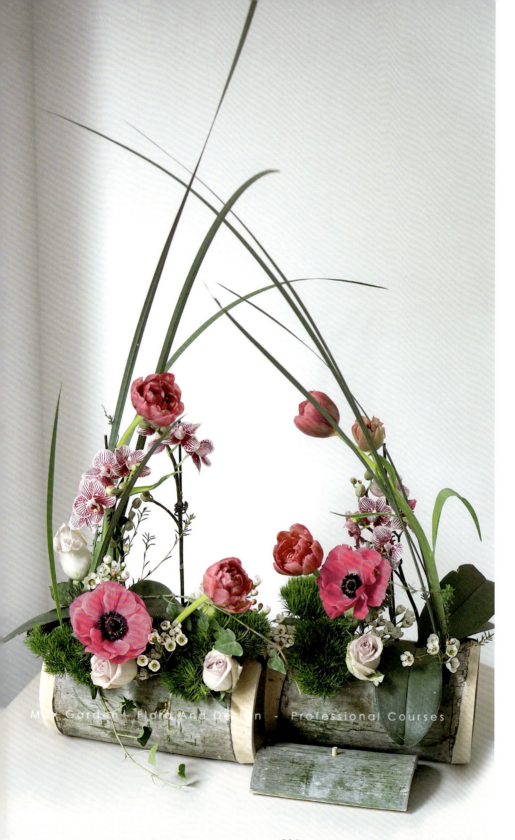

*Demonstration*

# 竹桶桌花

花艺设计 \ song
摄影师 \ song
图片来源 \ Max Garden（湖北·武汉）

竹元素的另外一个用法，大段的竹桶非常漂亮，中空部分可放置花泥，家居环境中可做多个组群，或单个插花皆可。

*Flowers & Green*

须苞石竹、重瓣郁金香、银莲花、'海洋之歌'月季、蝴蝶兰、蜡梅、菖蒲叶

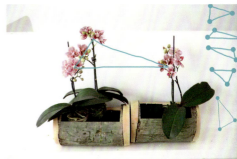

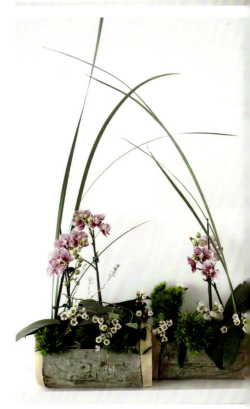

*How to make*

1. 加入花泥，留中间部分空白，放入蝴蝶兰盆栽。
2. 加入菖蒲叶呈自然形态交叉。
3. 须苞石竹在其中层次较矮，作为打底铺垫作用，银莲花作为主视觉加入，郁金香的弧度与菖蒲叶保持一致。

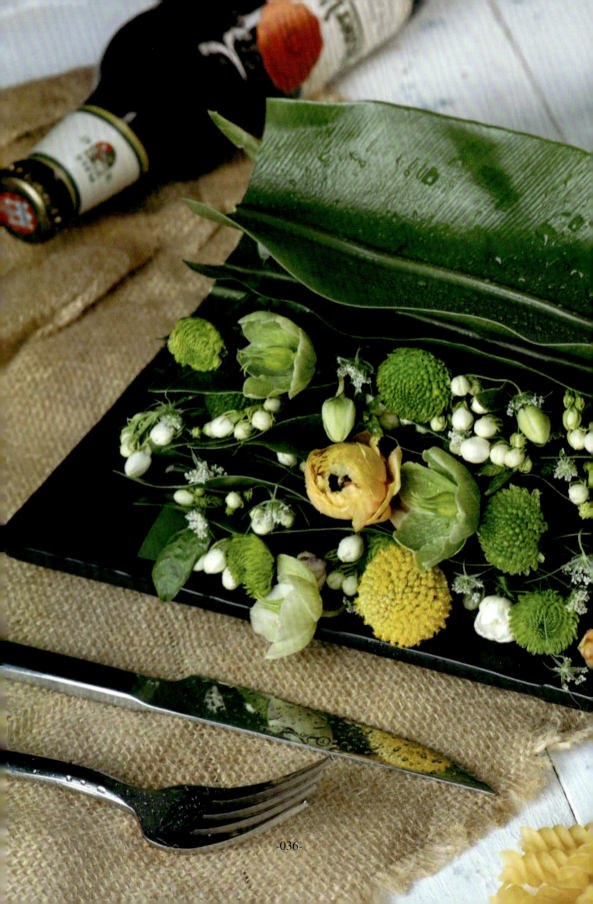

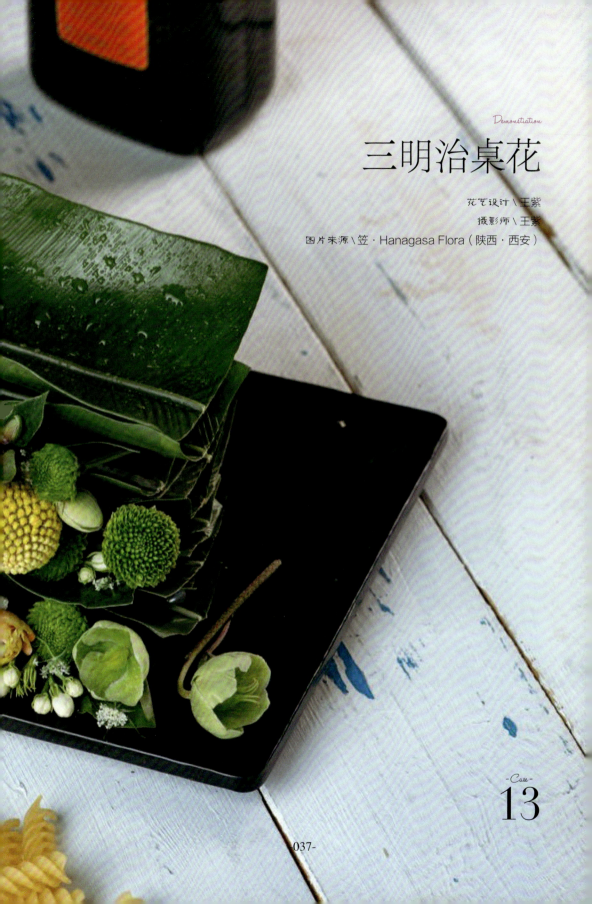

*Demonstration*

# 三明治桌花

花艺设计 \ 王紫
摄影师 \ 王紫
图片来源 \ 笠·Hanagasa Flora（陕西·西安）

-Case-
13

*How to make*

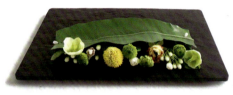

❶ 将鸟巢蕨修剪成同等长度的若干片,花材修剪好备用。

❷ 在花器上铺第一层叶片,然后将花材按照花头大小分布排列在叶片上,花头高于叶片最顶部,注意摆放时花头大小之间要有错落感。

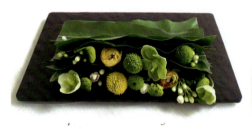

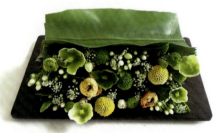

❸ 然后在铺有花材的一层上面继续加叶片,然后再加花材,每加两层用珠针固定两头,依此类推。

❹ 做出想要的高度后,在最顶端加上最后一片叶材。

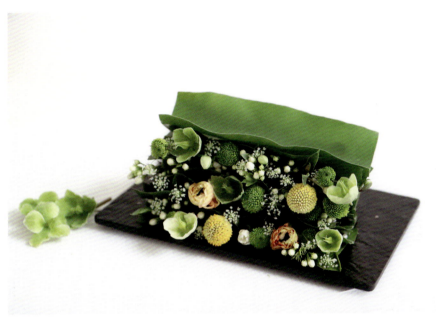
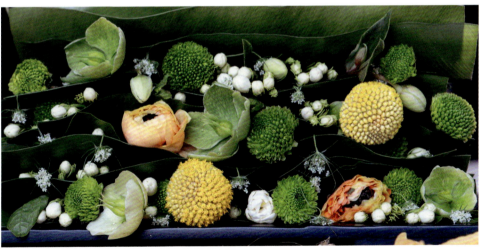

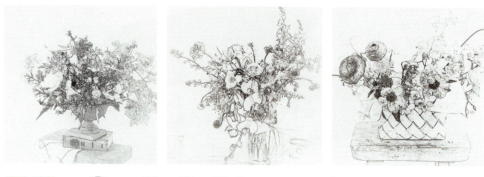

# HOME ARRA

# NGEMENTS

居家花艺案例 ▶

# 玄关+花

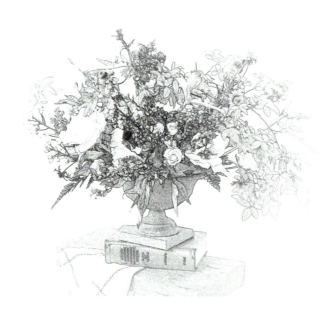

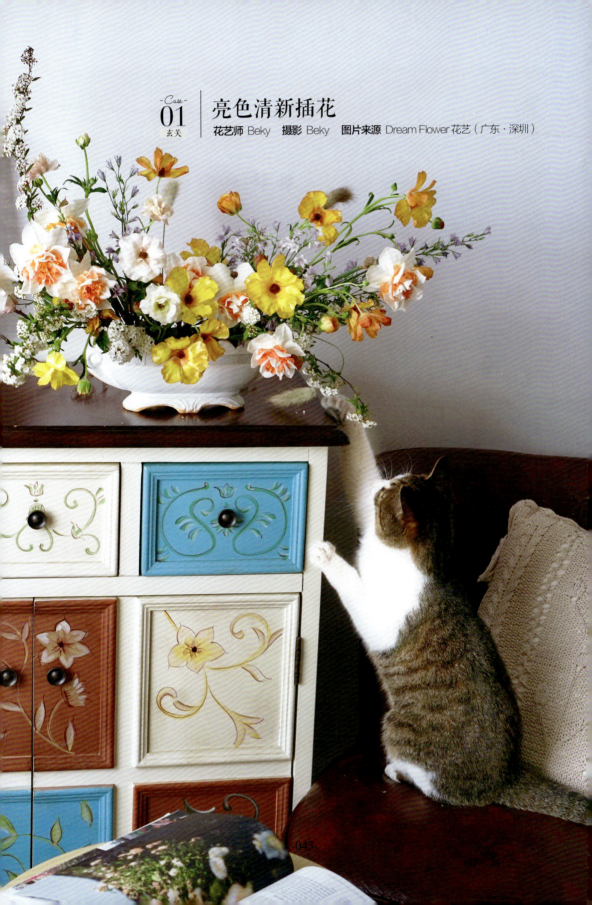

# 暗红色百合

**Case 02 玄关**

**花艺师** Sam 三木　**摄影** @摄影师刘不正经　**图片来源** One day 花店（福建·福州）

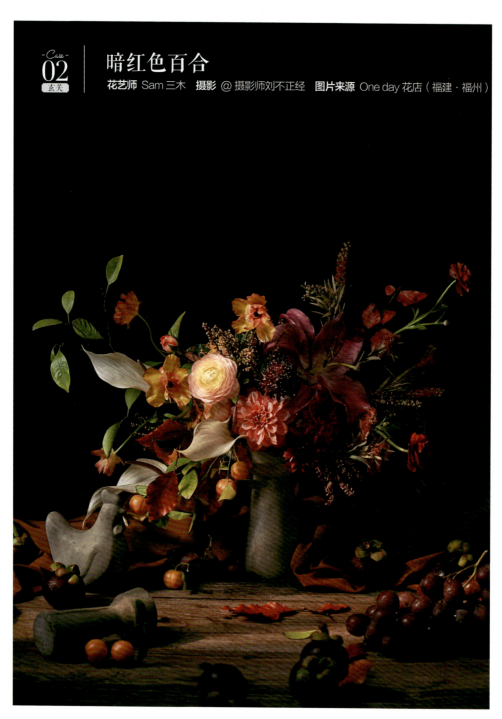

　　暗红色的百合看起来非常稳重大方，它和大丽花的多瓣层次也能形成互补，花毛茛的曲线就像在两个主角边的伴舞者，整体画面还是想表现油画风格。

*Flowers & Green*
百合、大丽花、花毛茛、白鹤芋

# 法式自然风

- Case 03 -
玄关

**花艺师** 高尚　**摄影** 高尚美学空间　**图片来源** 高尚美学空间（北京）

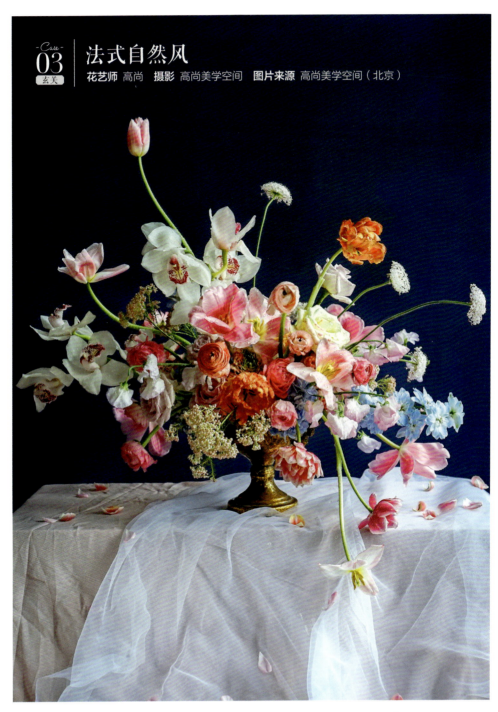

法式自然风开放式不对称花瓮，高低错落有致，同色系品种的花搭配，曼妙优雅。

*Flowers & Green*

蝴蝶兰、郁金香、飞燕草、小米花、花毛茛、翠珠花、切花月季

## Case 04 玄关 | 热情洋溢

**花艺师** 高尚　**摄影** 高尚美学空间　**图片来源** 高尚美学空间（北京）

色彩浓烈，热情洋溢的家。

*Flowers & Green*
郁金香、切花月季、银莲、金合欢、罂粟、干蟹钳、豆荚

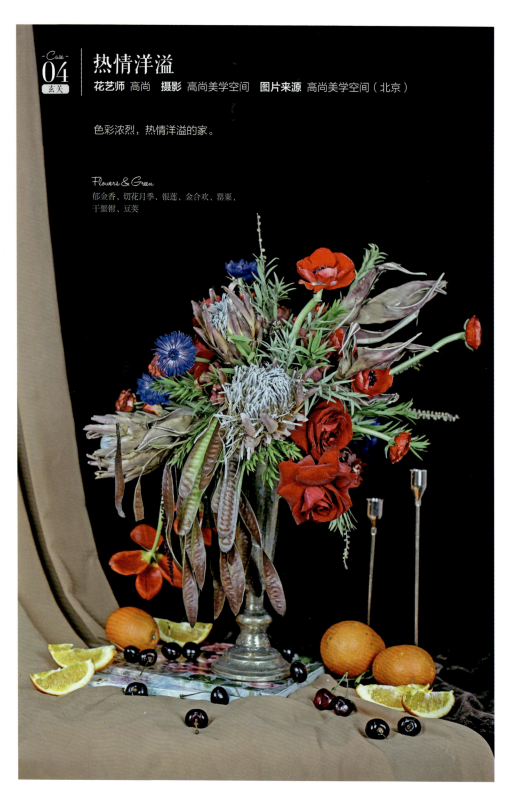

## 夏娃的诱惑

**花艺师** 高尚　**摄影** 高尚美学空间　**图片来源** 高尚美学空间（北京）

瓶花色彩艳丽，充满了诱惑力。

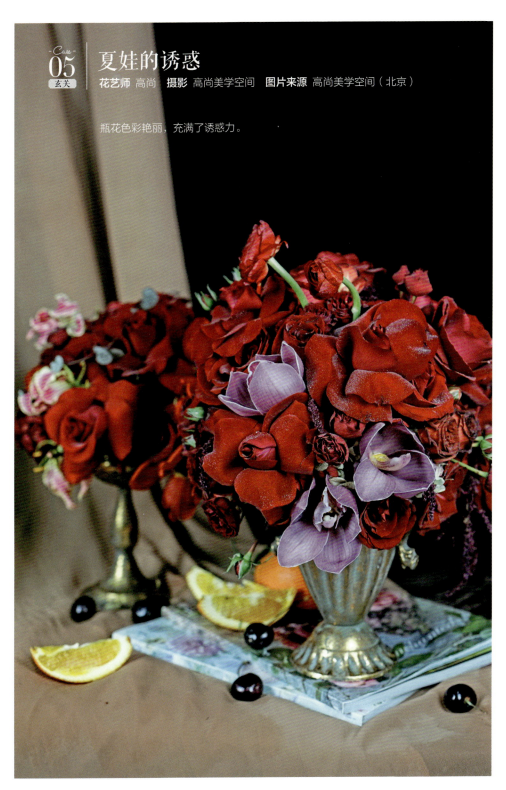

## -Case- 06 玄关 | 欧式陶瓷花盆桌花

**花艺师** 陈宥希 Billie  **摄影** Kyne  **图片来源** 将 · will studio（广东·珠海）

复古的欧式陶瓷花盆上展现出朝气蓬勃的花姿，完美的结合了空间里的挂饰，不同角度可以欣赏到不同的质感和光泽，洋溢着热情成熟的迎客风情。

*Flowers & Green*

万年青、麻叶绣线菊、切花月季、郁金香、白银莲花、花毛茛、烟花菊、马蹄莲、木百合、菟葵、柠檬、黑葡萄

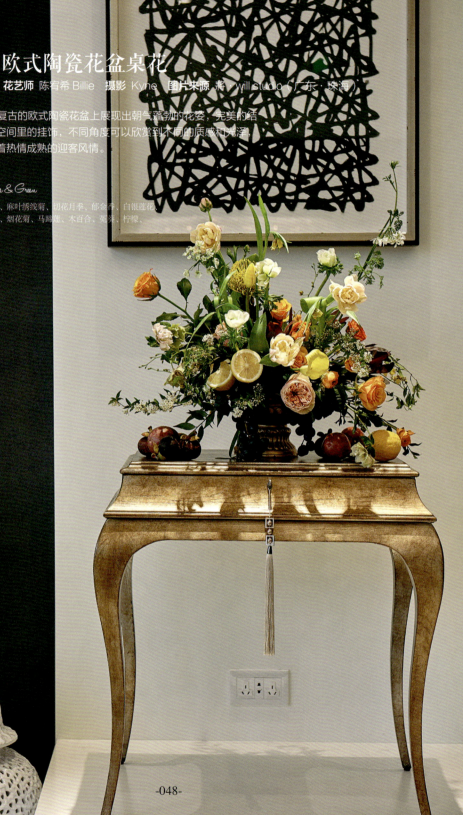

## Case 07 玄关 | 珊瑚橙

**花艺师** 王紫　**摄影** 王紫　**图片来源** 笠·Hanagasa Flora（陕西·西安）

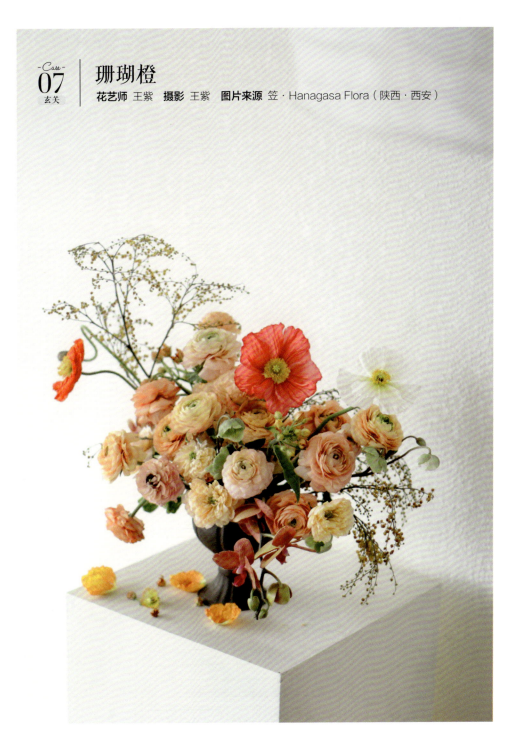

珊瑚橙是一种充满生机和活力的颜色。带有金色底色，以柔和的边缘给人带来活力和生机感。这个颜色代表着亲密和联系，是我们现在内心所渴望和追求的。

*Flowers & Green*

金合欢、花毛茛、虞美人、马利筋、苋葵、蝴蝶兰

## 08 古典美人 玄关

**花艺师** Sam 三木　**摄影** @摄影师刘不正经　**图片来源** One day 花店（福建·福州）

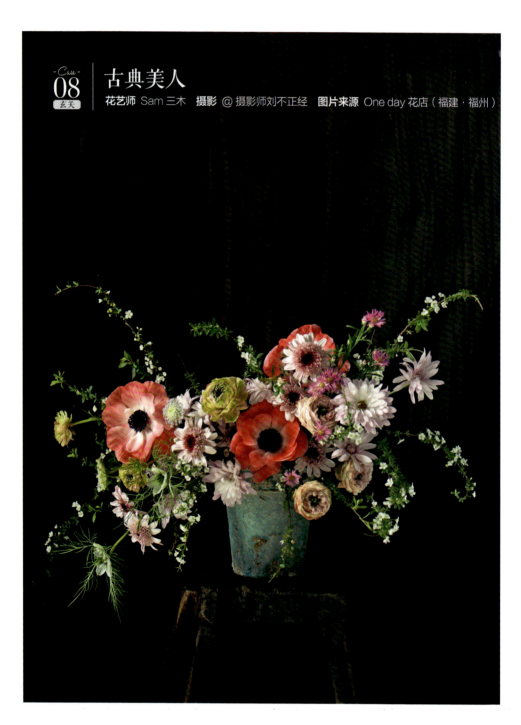

有着不能言语的美丽，它们好不客气地绽放内心，与之不同的是生而低调朴实的小菊，它们似乎永远只能在美丽佳人缝隙中求生存，但是它们并没放弃自信，依然能保持身独特的气质。

*Flowers & Green*

银莲花、配花小菊、切花月季'泡泡'、珍珠绣线菊

## 芳华

**花艺师** Sam 三木  **摄影** @摄影师刘不正经  **图片来源** One day 花店（福建·福州）

这个作品围绕电影芳华展开，想表达的是对时光流逝的无奈，过往的记忆充满斑驳也充满了精彩。

*Flowers & Green*
切花月季'火焰'、'泡泡'、洋桔梗、花毛茛

## Case 10 玄关 | 初夏时光

**花艺师** 高尚　**摄影** 高尚美学空间　**图片来源** 高尚美学空间（北京）

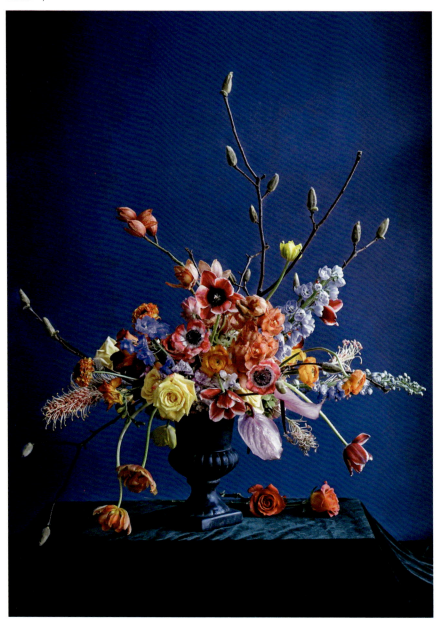

初夏时光，把不同的花型、枝材搭配在花器中，把大自然的美丽浓缩在一起，迎接火热的季节到来。

*Flowers & Green*

紫白鹤芋、银莲花、切花月季、玉兰、郁金香、大飞燕草、花毛茛、水仙百合、大花蕙兰

## Case 11 玄关 | 头冠样式桌花

**花艺师** 高尚　**摄影** 高尚美学空间　**图片来源** 高尚美学空间（北京）

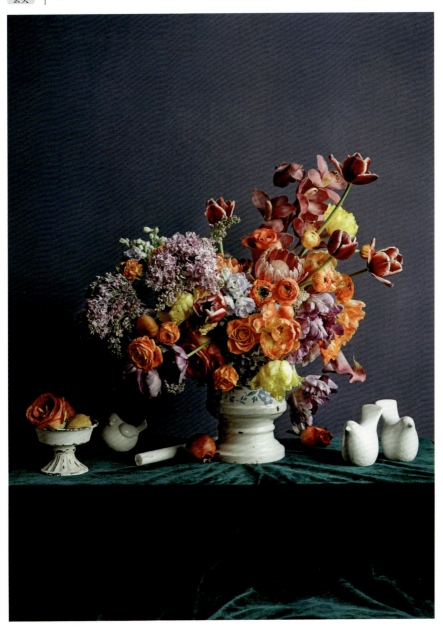

喜欢宫廷里格格的头冠样式，也喜欢清朝盛行的青花瓷，喜欢西式插花夸张的表现手法，三者的碰撞，别有一番美感。

*Flowers & Green*

蝴蝶兰、郁金香、切花月季、丁香、马蹄莲、飞燕草、花毛茛、帝王花'公主'

## Case 12 玄关 光

**花艺师** Sam 三木　**摄影** @摄影师刘不正经　**图片来源** One day 花店（福建·福州）

一道光唤醒了一群沉睡中的美，她们缓缓从睡梦中醒来。

*Flowers & Green*
虞美人

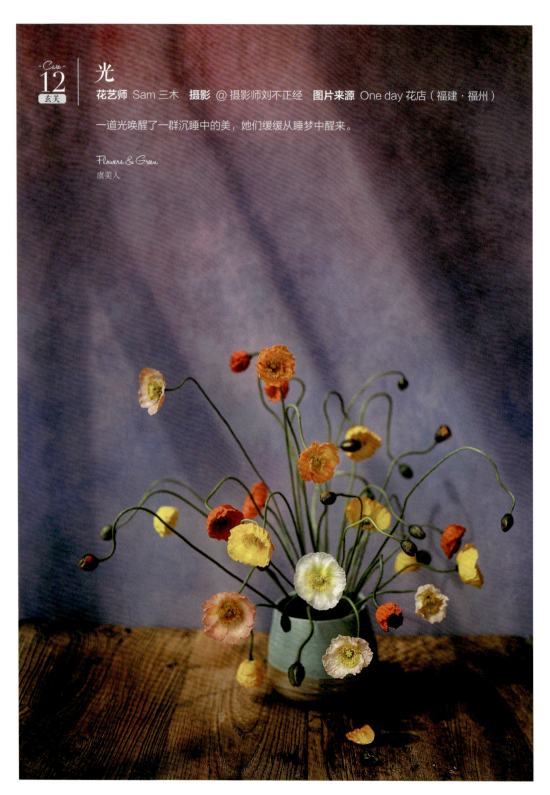

## 姹紫嫣红

**花艺师** Beky　　**摄影** Beky　　**图片来源** Dream Flower 花艺（广东·深圳）

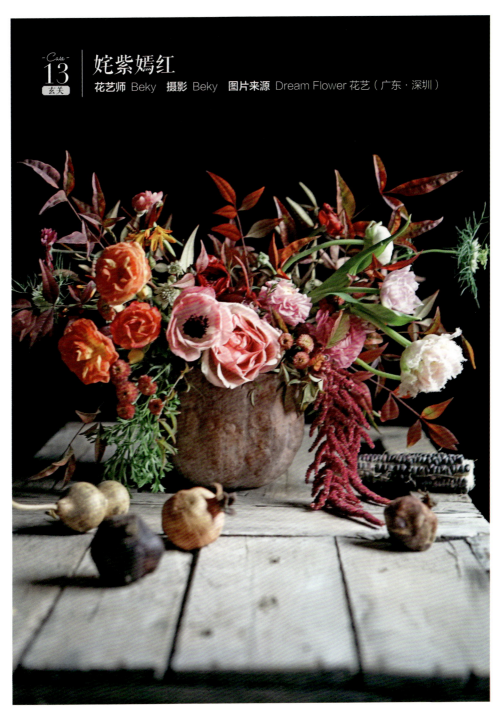

不想被困囿于常规，尝试用南瓜做花器，配上不同温度的花材和叶材，姹紫嫣红，生活一下子被点亮了。

*Flowers & Green*

银莲花、切花月季'迷恋'、花毛茛、郁金香、'狂欢泡泡'、黑种草、纽扣菊、南天竹叶、红藜

## Case 14 玄关 | 彩蝶飞舞

**花艺师** 夏生　**摄影** 元也花艺　**图片来源** 元也花艺（福建·厦门）

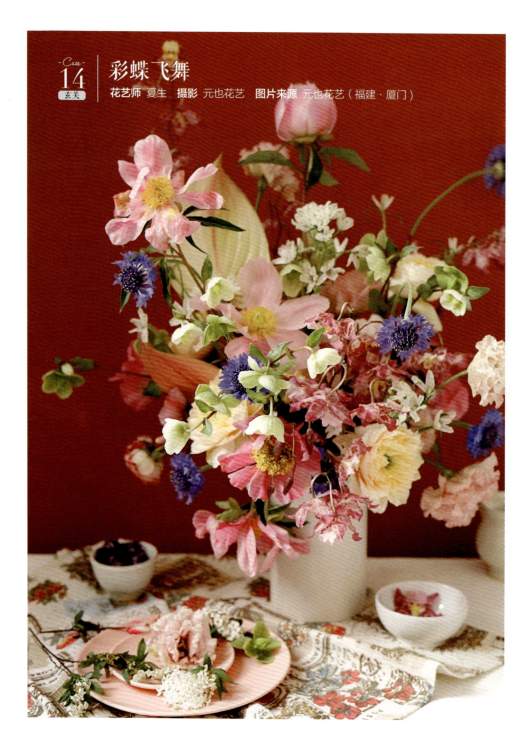

芍药总是很容易就过度开放，花瓣的形态如起舞一样，搭配的紫色的矢车菊飞跃出色彩，粉色、紫色、白色、红色，花园里彩蝶飞舞、莺歌燕舞也不过如此。

*Flowers & Green*

芍药、白鹤芋、飞燕草、莬葵、玫瑰、蝴蝶兰

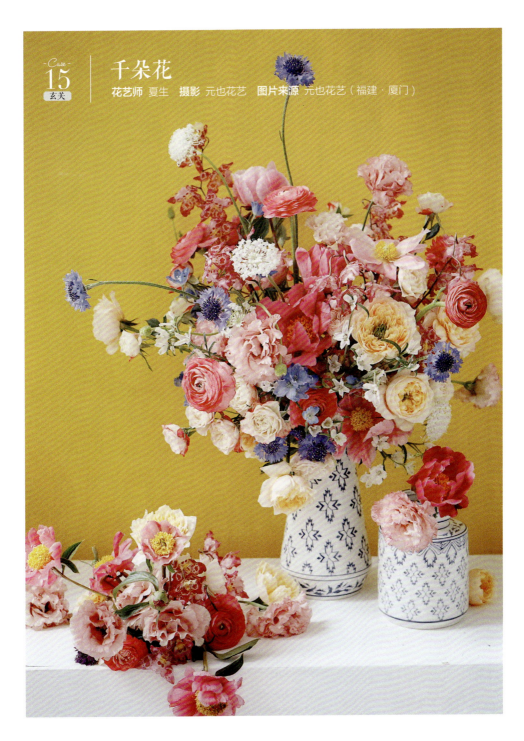

## Case 15 玄关 | 千朵花

**花艺师** 夏生　**摄影** 元也花艺　**图片来源** 元也花艺（福建·厦门）

古典千朵花造型的改良版，用细长的瓶器衬托，绝对主角。

*Flowers & Green*
芍药、花毛茛、切花月季、矢车菊

## Case 16 玄关 | 春之破茧

**花艺师** 刘晓　**摄影** 杜婧　**图片来源** 皇家西西地花艺商学院（陕西·西安）

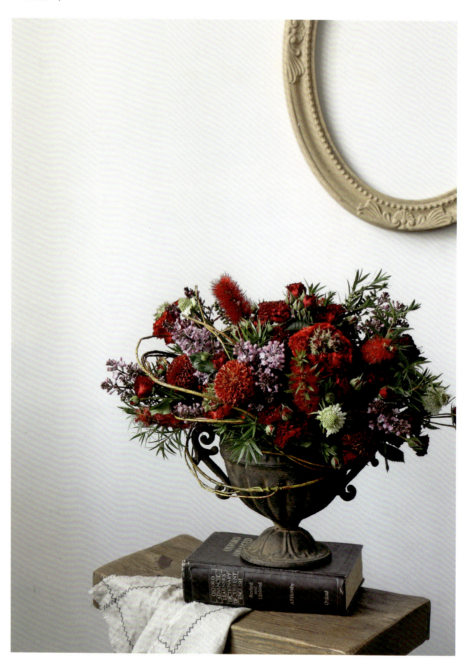

设计灵感来源于春日雨后植物的蓬勃生长状态，借用花艺的色彩来表达自身的诉求，意味着新生。

*Flowers & Green*
小怪兽、丁香、红蔷薇

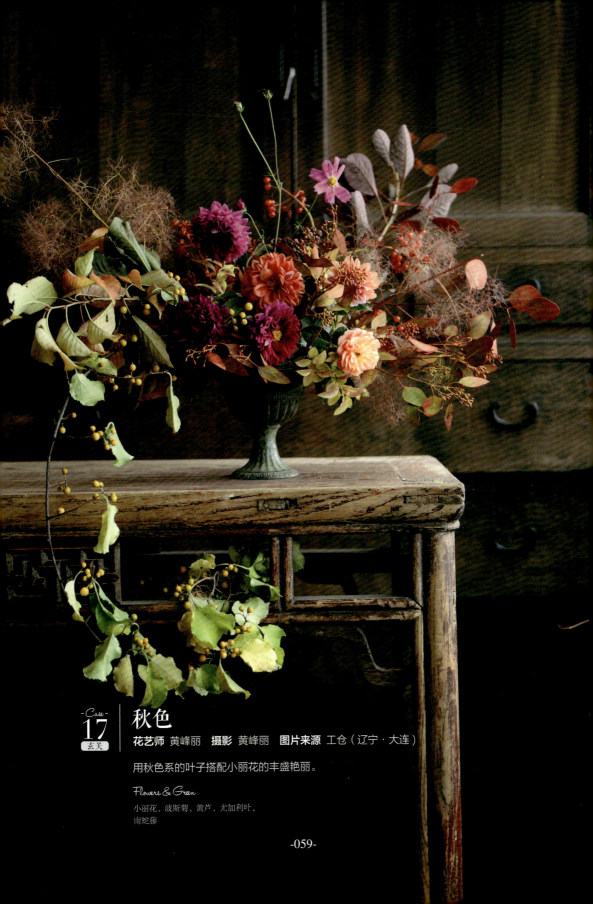

## 秋色

**花艺师** 黄峰丽　**摄影** 黄峰丽　**图片来源** 工仓（辽宁·大连）

用秋色系的叶子搭配小丽花的丰盛艳丽。

*Flowers & Green*

小丽花、波斯菊、黄芦、尤加利叶、
南蛇藤

## Case 18 玄关 | 仲夏

**花艺师** 夏生　**摄影** 元也花艺　**图片来源** 元也花艺（福建·厦门）

仲夏里吃上清脆可口的果实，冰凉的茶水，在树下乘凉，自在，多层次的造型，就和夏日的气温一样，虫鸣蛙叫，这就是仲夏夜啊。

*Flowers & Green*

波斯菊、花毛茛、常春藤、白花虎眼万年青、银莲花

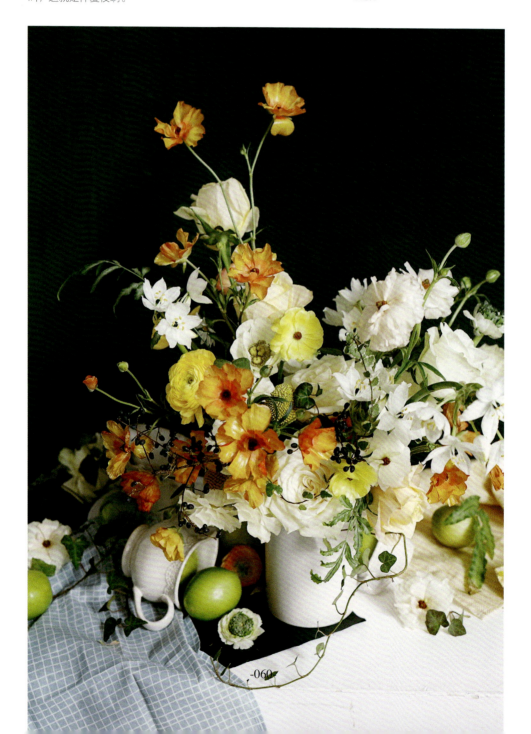

## -Case- 19 轻舞飞扬
玄关

**花艺师** Beky  **摄影** Beky  **图片来源** Dream Flower 花艺（广东·深圳）

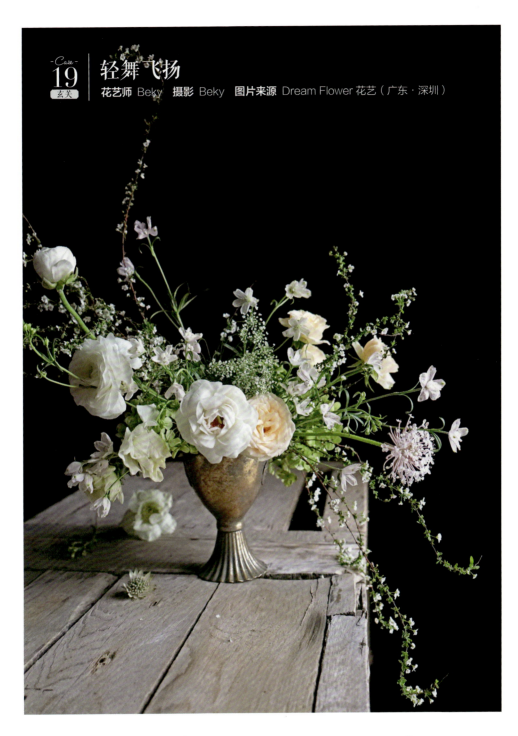

珍珠绣线菊，又叫喷雪花，花枝条星星点点的花朵像极了飘散的细碎雪花，小飞燕如蝴蝶翩翩起舞，心情也轻舞飞扬。

*Flowers & Green*

花毛茛、小飞燕草、珍珠绣线菊、翠珠花、多头切花月季、银莲花、大阿米芹

## Case 20 玄关 | 丰硕

**花艺师** Beky　**摄影** Beky　**图片来源** Dream Flower 花艺（广东·深圳）

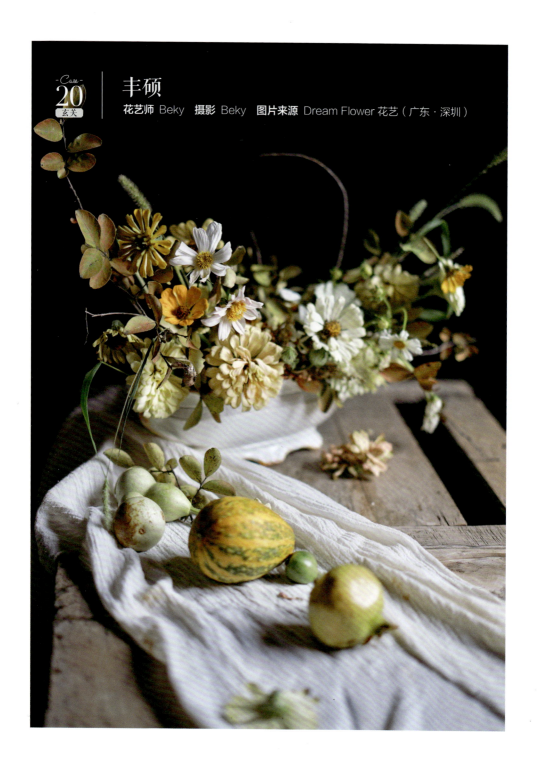

秋天是一个收获的季节，黄色系花材全部依托于各色的百日草，同种花材的深浅变化，表达出秋的别样层次。

*Flowers & Green*

百日草、波斯菊、狗尾巴

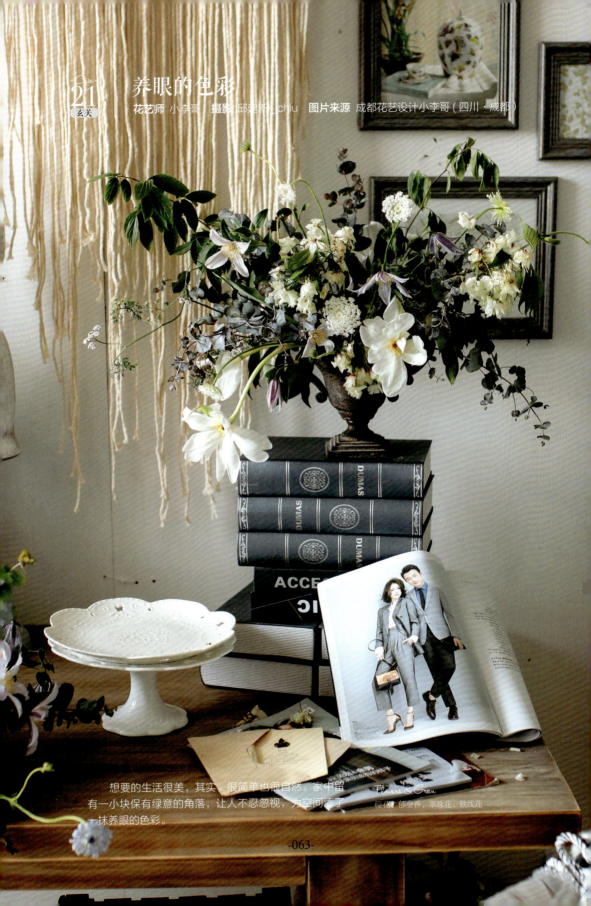

## 养眼的色彩

Case 21 玄关

花艺师 小李哥　摄影 邱建新 _chiu　图片来源 成都花艺设计小李哥（四川·成都）

想要的生活很美，其实，很简单也很自然。家中留有一小块保有绿意的角落，让人不忍忽视，为空间添了一抹养眼的色彩。

Flowers & Green
棱花、郁金香、翠珠花、铁线莲

## 纯净的美好

**花艺师** 小李哥　**摄影** 邱建新_chiu
**图片来源** 成都花艺设计小李哥（四川·成都）

白色是最纯净的色彩，无论什么环境，来一瓶白色系扦花，环境立刻会清爽几分。

*Flowers & Green*
花毛茛、珍珠绣线菊、郁金香、切花月季、尤加利叶

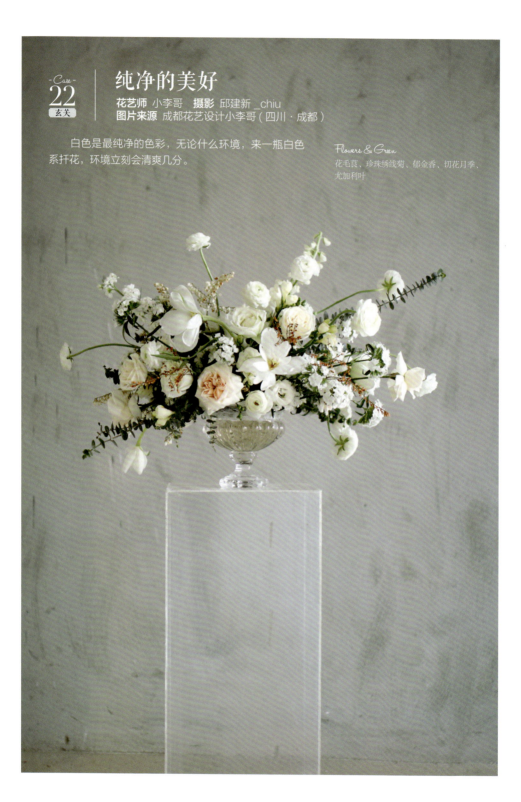

## Case 23 玄关 | 原生态

**花艺师** 刘晓　**摄影** 杜婧　**图片来源** 皇家西西地花艺商学院（陕西·西安）

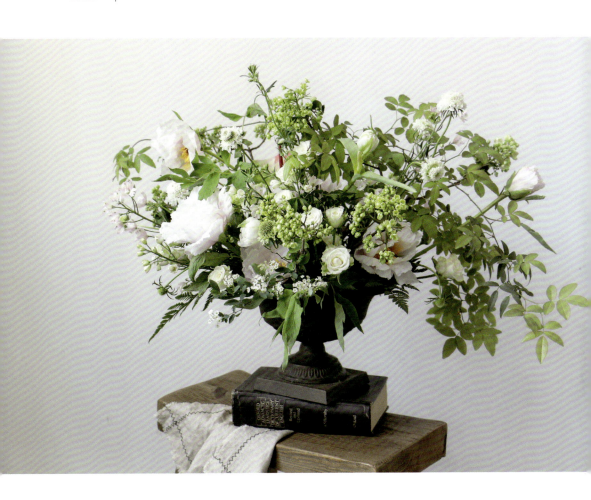

清新自然的色彩唤醒了人们对自然的追求、对原生态美的欣赏。制作作品时要注意花材的搭配和协调感，注意花材之间的生长习性，要给花材呼吸的空间。

*Flowers & Green*

白芍药、木绣球、白郁金香、小飞燕草、珍珠绣线菊、翠珠花

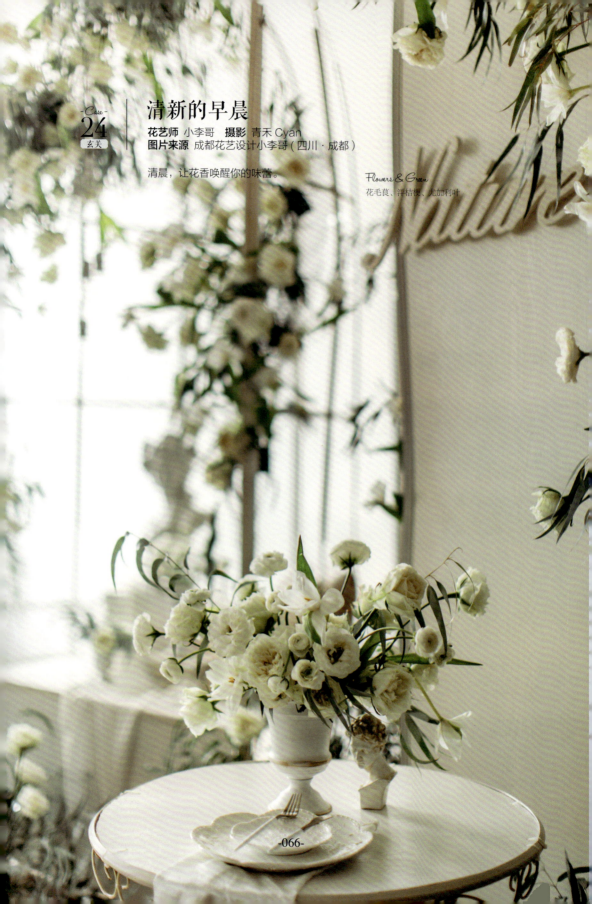

### Case 24 玄关 | 清新的早晨

**花艺师** 小李哥　**摄影** 青禾 Cyan
**图片来源** 成都花艺设计小李哥（四川·成都）

清晨，让花香唤醒你的味蕾。

*Flowers & Green*
花毛茛、洋桔梗、尤加利叶

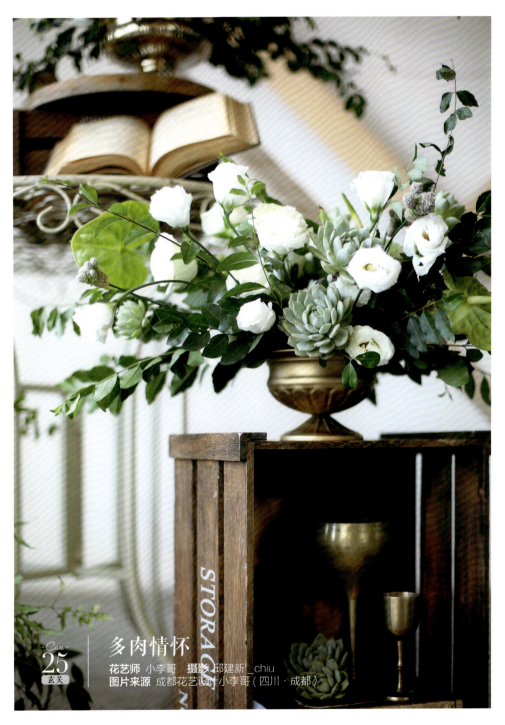

## 多肉情怀

-Case- 25 玄关

花艺师 小李哥　摄影 邱建新_chiu
图片来源 成都花艺设计 小李哥（四川·成都）

　　多肉植物的瓶插期很长，没有水也能保持鲜活十多天至几十天。顽强的野性美。

*Flowers & Green*

多肉植物、洋桔梗、红掌、切花月季等

## 白绿色系桌花

Case 26 玄关

**花艺师** 小李哥　**摄影** 邱建新_chiu　**图片来源** 成都花艺设计小李哥(四川·成都)

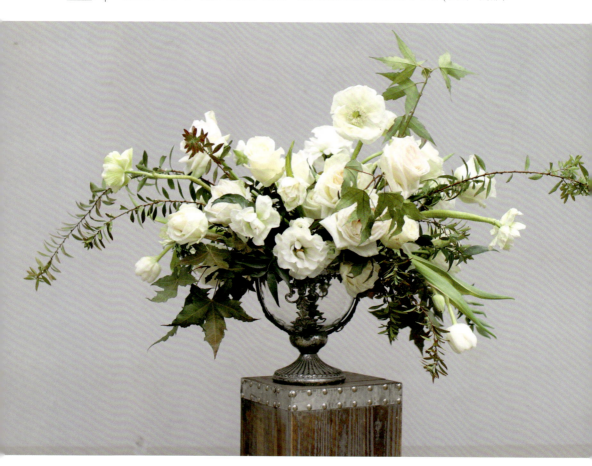

欧式自然风的花翁设计,可用于空间稍大的玄关、桌花等。

*Flowers & Green*

花毛茛、珍珠绣线菊、枫树枝

## Case 27 玄关 | 法式风情

**花艺师** 王紫　**摄影** 王紫　**图片来源** 笠·Hanagasa Flora（陕西·西安）

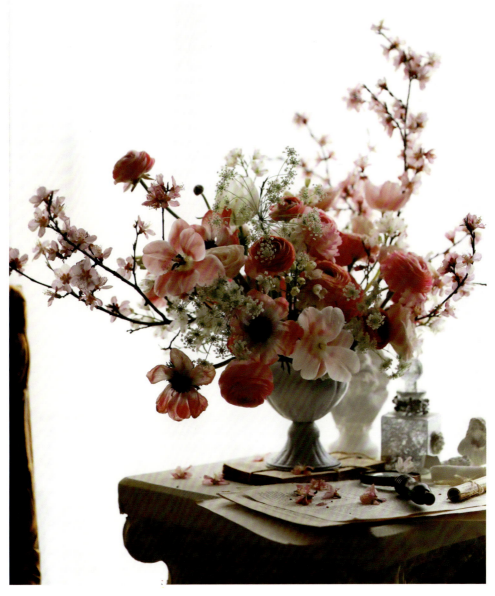

自古以来桃花都是带有古风色彩的花材，在最近大热的自然风里，桃花也可以制造出浓浓的法式风情。所以花选择与桃花邻近的色系，不同质感不同色度的粉色营造出春天的气息。

*Flowers & Green*

桃花、花毛茛、郁金香、大阿米芹、飞燕草、银莲花、洋桔梗

## Case 28 玄关 暗调烛台插花

**花艺师** 王紫　**摄影** 王紫　**图片来源** 笠·Hanagasa Flora（陕西·西安）

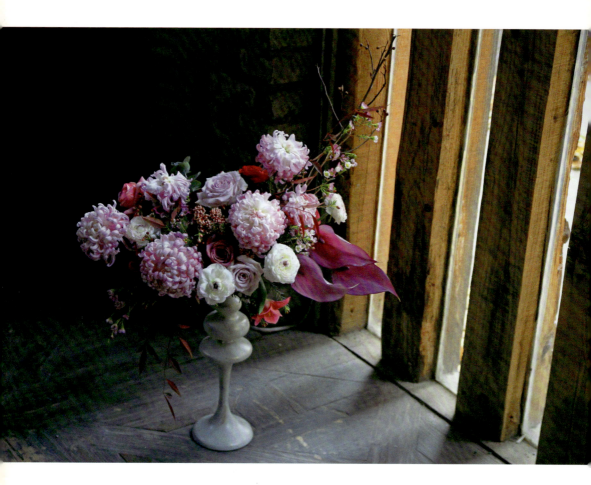

暗调紫色系烛台插花，不同质感的紫色系花材，对比出强烈的视觉效果，搭配复古的装饰环境营造出中世纪古堡的神秘色彩。

*Flowers & Green*

粉紫菊花、灯台、彩色白鹤芋、花毛茛、露莲、澳蜡花、切花月季、猕猴桃枝

## Case 29 玄关 | 复古布朗尼

**花艺师** Sam 三木　**摄影** @摄影师刘不正经　**图片来源** One day 花店（福建·福州）

布朗尼郁金香可以给人一种恬静温暖的感觉，我们希望用这种复古色调，营造一种安静沉稳的下午茶氛围。

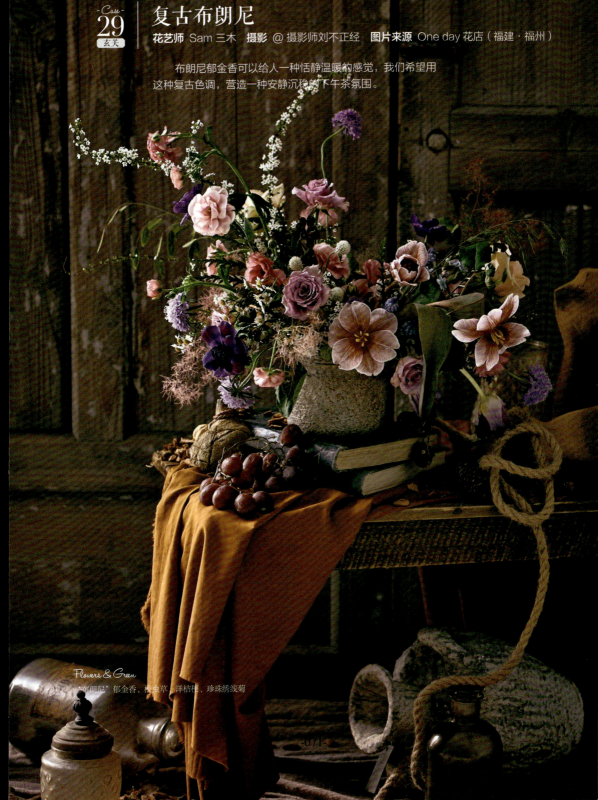

*Flowers & Green*

'布朗尼'郁金香、松虫草、洋桔梗、珍珠绣线菊

# 优雅之谜

**花艺师** 高尚　**摄影** 高尚美学空间　**图片来源** 高尚美学空间（北京）

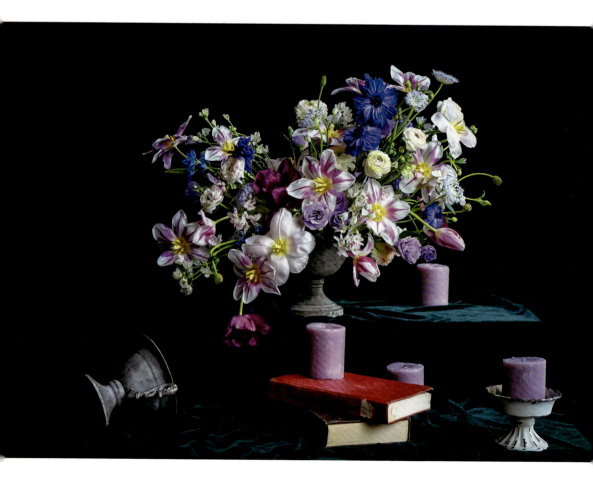

蓝紫色系的花材搭配，白紫色的郁金香和花毛茛，带着优雅神秘的质感。

*Flowers & Green*

郁金香、切花月季、飞燕草、翠珠花、洋桔梗

## 梦幻

**花艺师** Beky　**摄影** Beky　**图片来源** Dream Flower 花艺（广东·深圳）

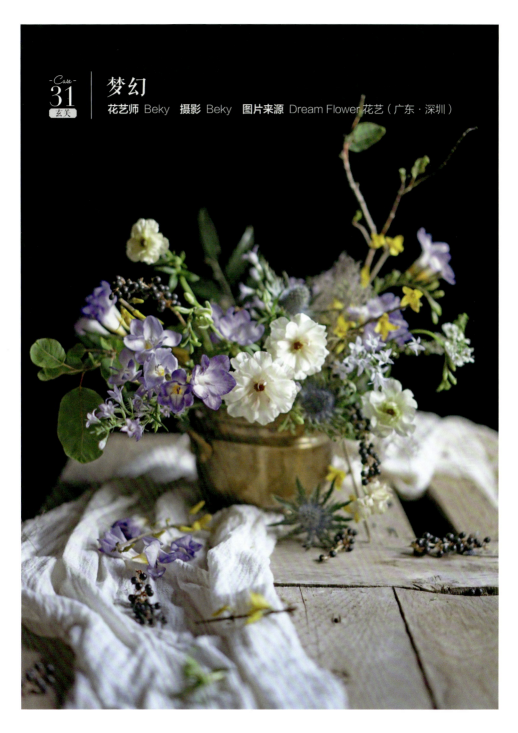

如少女般梦幻小巧的紫色香雪兰，搭配星星点点的黄色连翘，作品甜美而灿烂。

*Flowers & Green*

小苍兰、花毛茛、风铃草、连翘、红栌、刺芹

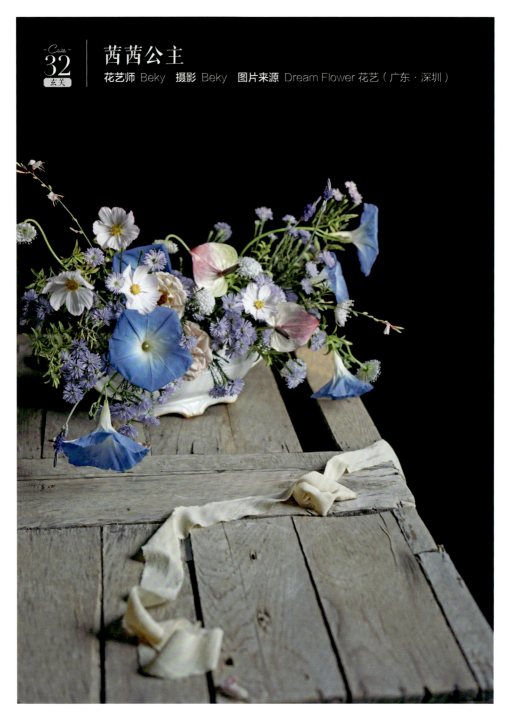

## 茜茜公主

**花艺师** Beky　**摄影** Beky　**图片来源** Dream Flower 花艺（广东·深圳）

白色的器皿搭配蓝色系插花，记忆回到茜茜公主的爱琴海，蓝顶白墙，不用言语，就知道对方眼中深藏着多少柔情和浪漫。

*Flowers & Green*

牵牛花、波斯菊、孔雀草、薰衣草、紫掌、拿铁咖啡月季、珍珠绣线菊

## Case 33 玄关 | 木槿花的季节

**花艺师** 黄峰丽　**摄影** 黄峰丽　**图片来源** 工仓（辽宁·大连）

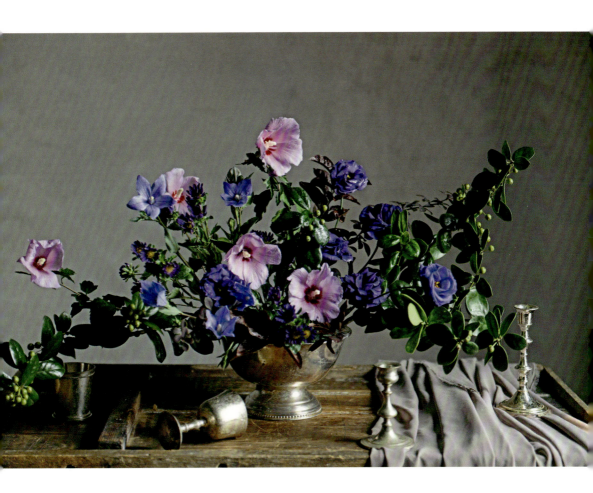

木槿花的季节，用其他较暗的紫色花，衬托木槿的色彩。

*Flowers & Green*
木槿、洋桔梗、桔梗花、枸骨、雏菊

## Case 34 玄关 | 粉红色的回忆

**花艺师** Sam 三木　**摄影** @摄影师刘不正经　**图片来源** One day 花店（福建·福州）

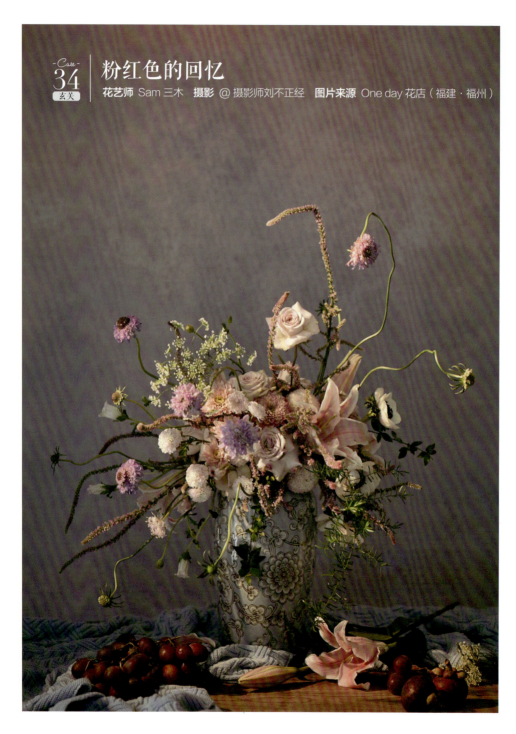

粉色百合低调沉稳中带点轻盈感，它和张扬个性的松虫草形成巨大反差，整个作品我想表达的就是两者间的拉扯和冲破。

*Flowers & Green*

粉色百合、切花月季、松虫草、银莲花

# 茶几 + 花

## Case 01 | 小魔女

茶儿

**花艺师** 黄晨　**摄影** 小熬　**图片来源** 悦时光（广东·广州）

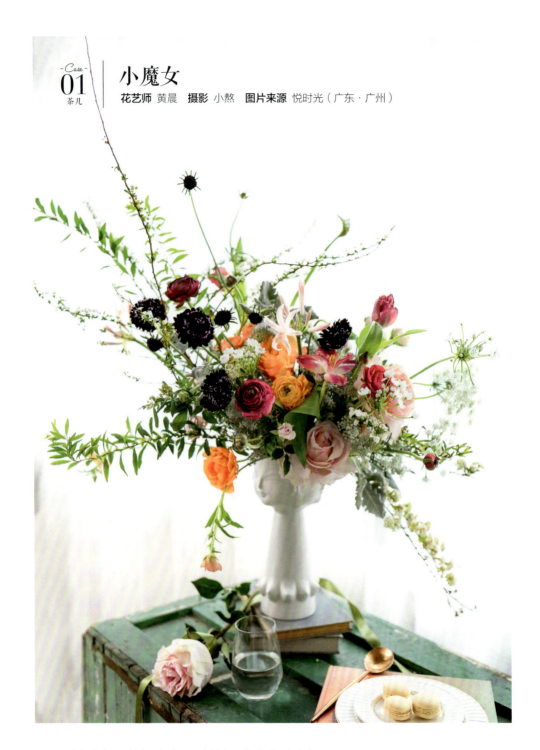

小魔女的獠牙，粉色、绿色、还有橙色，你看到了小魔女的俏皮可爱，活泼烂漫，但在你不经意间，可爱的小魔女或露出诱人的獠牙，那成熟魅惑而又黑暗的一面，你可要小心了。

*Flowers & Green*

松虫草、麻叶绣线菊、郁金香、花毛茛、大阿米芹

## 清晨的梦境

**花艺师** 黄晨　**摄影** 小熬　**图片来源** 悦时光（广东·广州）

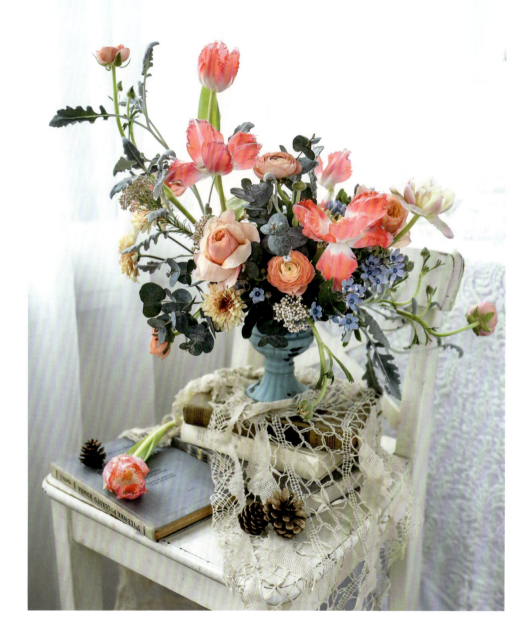

雾霾蓝和深深浅浅的不同色调的粉色若影若现，似清晨的梦境，又似深夜的幻想，如梦似幻。

*Flowers & Green*

郁金香、蓝星花、尤加利、银叶菊、花毛茛、小米花、多头小菊

- Case -
03
茶几

## 古朴情怀

**花艺师** 向羽　　**摄影** 向羽、林圆圆　　**图片来源** 不遠 ColorfulRoad（甘肃·兰州）

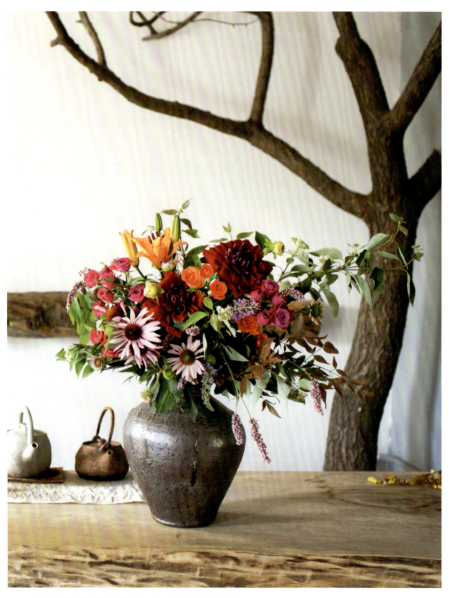

素烧陶艺总能给人带来一种原始古朴的情怀。大丽花、紫丁香、松果菊、百合、蔷薇、鼠尾草等花材，让居室回归自然。

*Flowers & Green*

大丽花、紫丁香、松果菊、'阳光宝贝'百合、'狮子座'多头蔷薇、橙色芭比多头蔷薇、南天竹、鼠尾草

## 活力与色彩

**花艺师** 向羽　**摄影** 向羽、林圆圆　**图片来源** 不远 ColorfulRoad（甘肃·兰州）

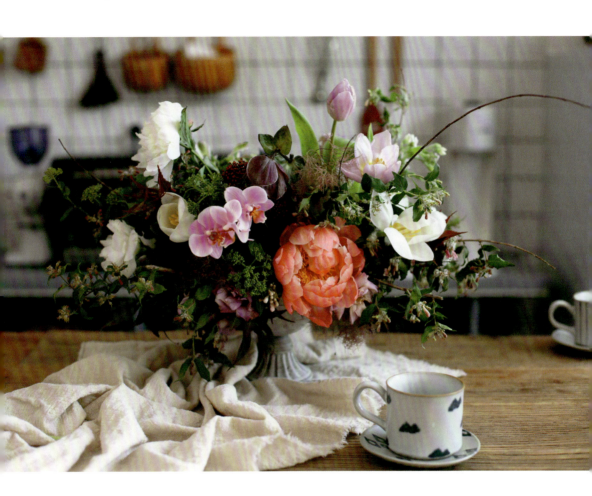

在不少室内陈设设计中，插花艺术一直以一种点缀、实现室内丰满度的形式存在，小小的点缀往往也会让整个空间更具活力与色彩。

*Flowers & Green*

芍药、蝴蝶兰、木绣球、洋桔梗、郁金香、茴芋、复古莧葵、黄栌、红枫叶

# 群英荟

**花艺师** 静静、学员　**摄影** 静静、学员
**图片来源** AmberFlora 花艺工作室（湖北·武汉）

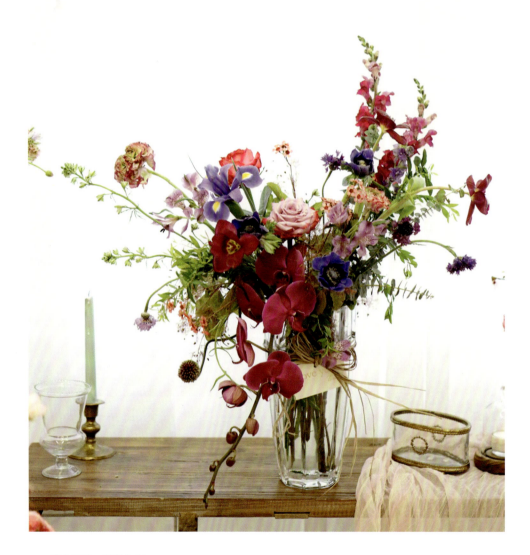

群英相聚，蓬荜生辉。

*Flowers & Green*

蝴蝶兰、切花月季、花毛茛、银莲花、郁金香、鸢尾、澳蜡花、金鱼草、矢车菊、大花葱

## -Case 06- 茶几 | 小确幸

**花艺师** 静静、学员　**摄影** 静静、学员
**图片来源** AmberFlora 花艺工作室（湖北·武汉）

静静地与花对话，找到属于自己的小确幸。

*Flowers & Green*

多头紫罗兰、桔梗、花毛茛、兔葵、松虫草、贝母、小盼草

## Cozy

**花艺师** 黄晨　**摄影** 小熬　**图片来源** 悦时光（广东·广州）

　　Cozy，橘色，黄色，粉色还有绿色的结合，让你在清晨醒来看到它的那一刻就倍感温馨，准备迎接新的一天。

*Flowers & Green*

郁金香、大阿米芹、银叶菊、珍珠绣线菊、
'荔枝'切花月季、虞美人

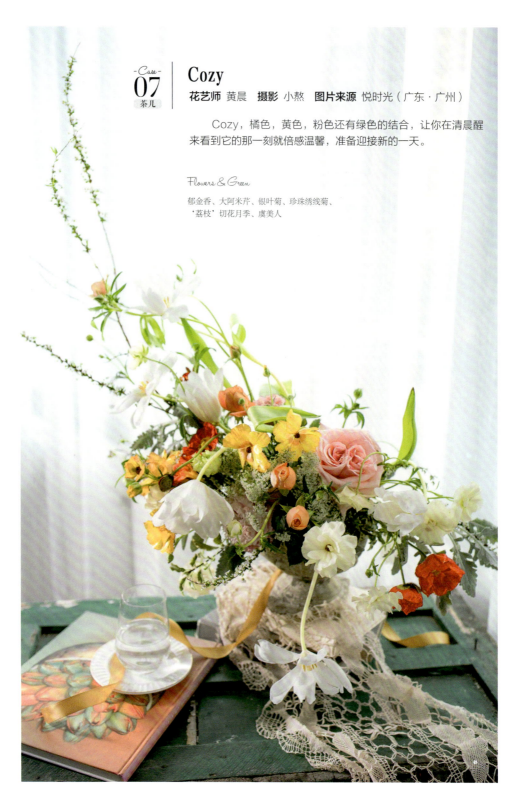

## 复古自然系花翁

**花艺师** 静静　**摄影** 静静　**图片来源** AmberFlora 花艺工作室（湖北·武汉）

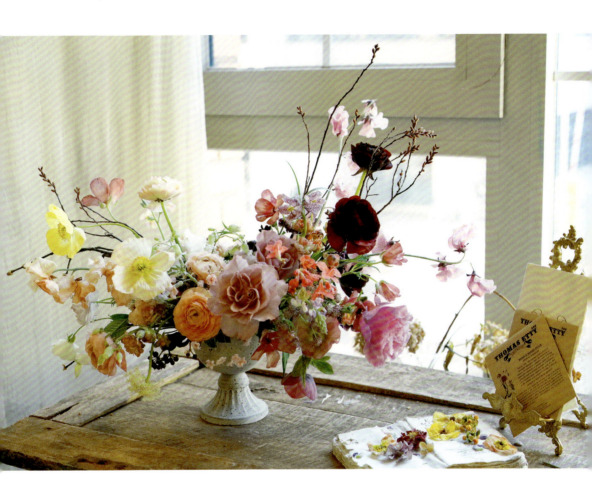

自然系的花翁也是现在国外非常流行的，花艺师理解的自然系并非全是叶子，而是在于体现花的自然形态和层次，用花做出来的自然系作品视觉感更为惊艳。这次的花翁尝试做了一个复古渐变色，色彩柔和且非常有质感。

*Flowers & Green*

'卡布奇诺'切花月季、虞美人、花毛茛、香豌豆、单瓣花毛茛、日本花毛茛、'巧克力'大阿米芹、蛇纹贝母

## Case 09 茶几 | 盘中花园

**花艺师** 黄晨　**摄影** 小熬　**图片来源** 悦时光（广东·广州）

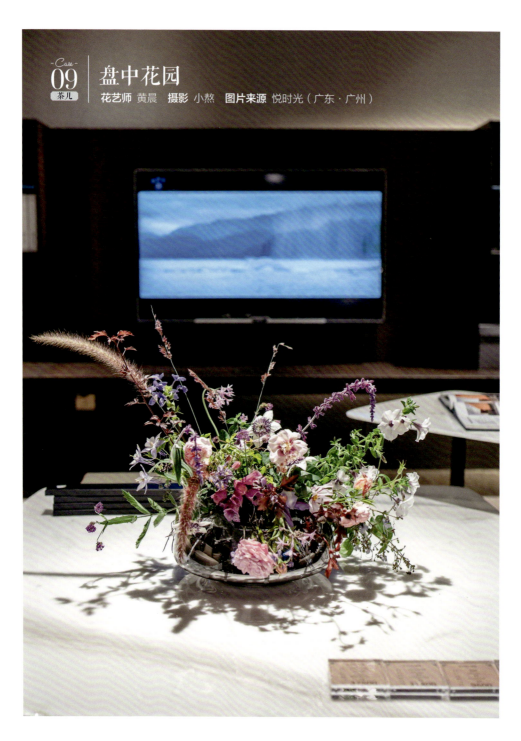

深浅不一的紫色，不同种类的紫色，这就是一个迷你的室内紫色花园。

*Flowers & Green*

铁线莲、切花月季、大丽花、木绣球、紫珠

## Case 10 茶几 | 热带风情

**花艺师** 黄晨　**摄影** 小熬　**图片来源** 悦时光（广东·广州）

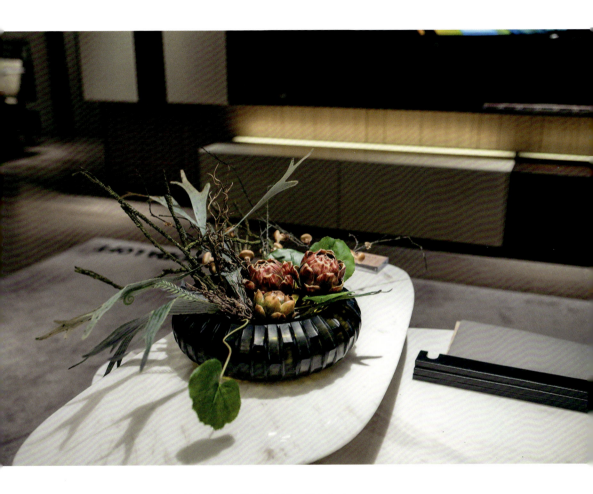

看似杂乱实则有序的枝桠斜插在圆形花盆里，绿色的叶子平添生机，紫色的花朵与圆形花盆环环相扣，是有序，是沉稳，是隐隐地优雅美丽。

*Flowers & Green*

大戟、枯树枝、蘑菇、鹿角蕨

## 魅影

- Case 11 - 茶几

**花艺师** 均　**摄影** 均　**图片来源** Evangelina Blooms（广东·深圳）

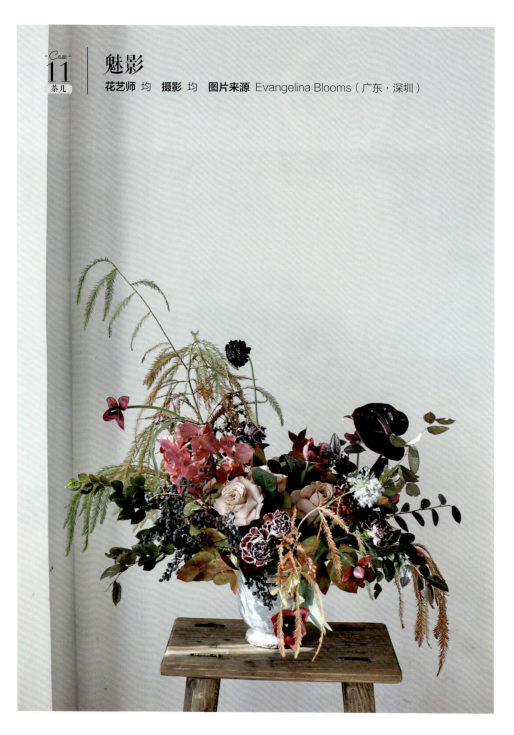

复古浓郁的色彩，舞动的线条，每一朵花扮演者不同的角色。

*Flowers & Green*

切花月季、康乃馨、万代兰、郁金香、红掌、松虫草、大花葱

# 自然系欧式花翁

**花艺师** 向羽　**摄影** 向羽、林圆圆　**图片来源** 不远 ColorfulRoad（甘肃·兰州）

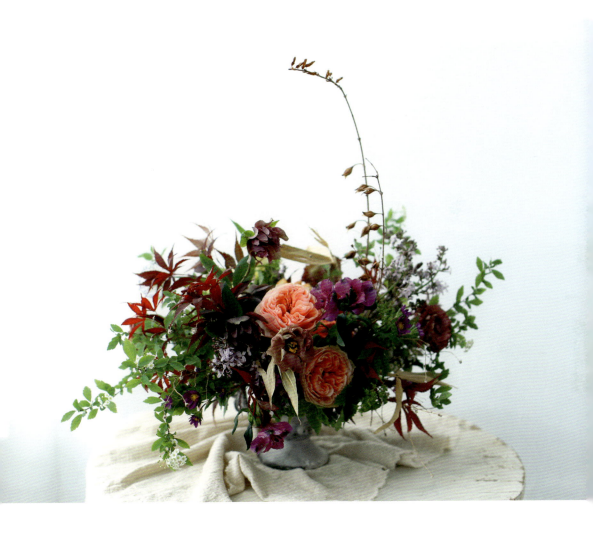

对比色叶材，花在其点缀，构思新颖独特，色彩对比强烈，可以提升插花的层次感。

*Flowers & Green*
'肯尼亚卡哈拉'切花月季、紫丁香、六出花、复古桔梗、麻叶绣线菊叶、红枫叶、山里红等

## 秀色可餐

-Case 13- 茶几

**花艺师** 向羽　**摄影** 向羽、林圆圆　**图片来源** 不远 ColorfulRoad（甘肃·兰州）

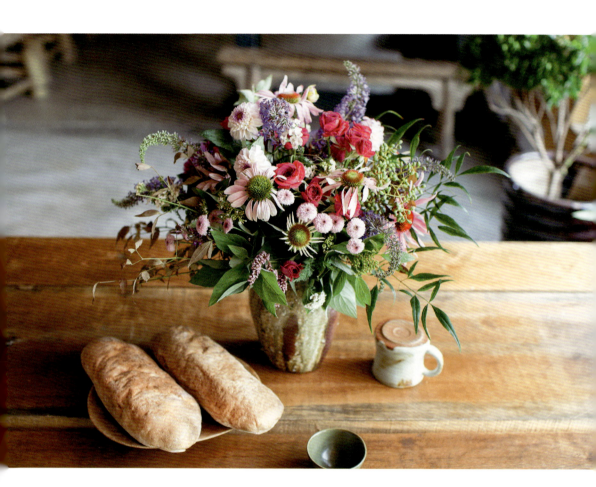

花材种类繁多，千姿百态，情趣万千。

*Flowers & Green*

'凯丽美樱花'扣菊、紫色穗花婆婆纳、粉色松果菊、'狮子座'多头蔷薇、南天竹、珊瑚果、麻叶绣线菊

## 心中的优雅

**花艺师** 均　**摄影** 均　**图片来源** Evangelina Blooms（广东·深圳）

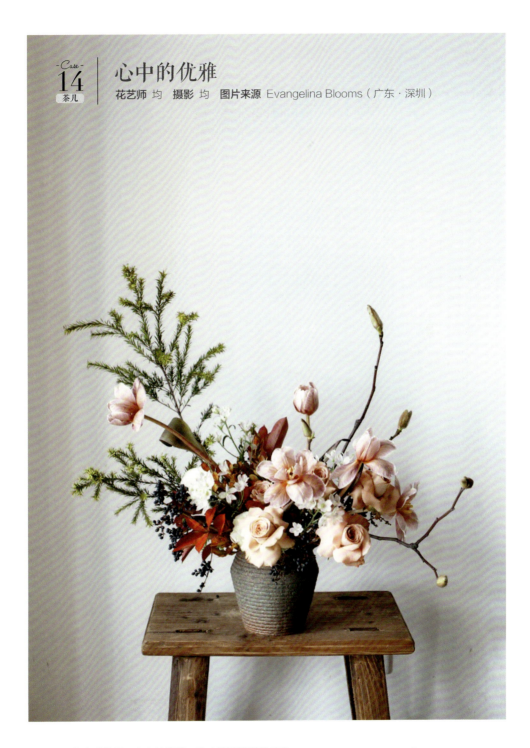

温暖的方式诠释了心中的优雅，为家营造温馨的感觉。

*Flowers & Green*

切花月季、郁金香、小飞燕草、玉兰、红叶石楠

## Case 15 茶几 | 放飞自我

**花艺师** LU　**摄影** 岛屿来信工作室
**图片来源** 南京一橙文化创意有限公司（江苏·南京）

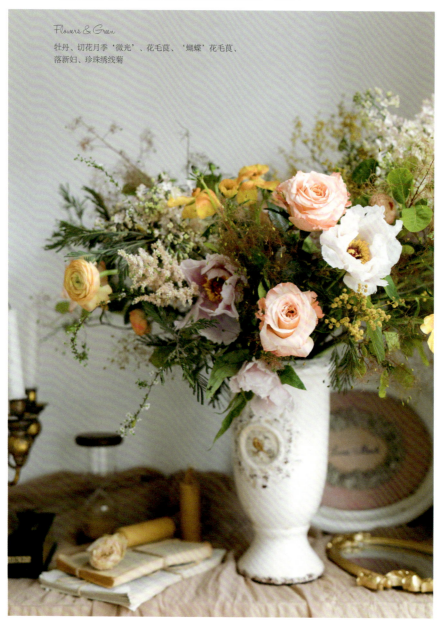

*Flowers & Green*

牡丹、切花月季'微光'、花毛茛、'蝴蝶'花毛茛、落新妇、珍珠绣线菊

　　对于这种瓶身比较高的瓷器花瓶，在家里自己操作的时候，可以稍微放飞自我一些，用多枝的叶材先进行一圈的打底，然后把大的主花牡丹高低错落地插入叶材当中，一般好的花材都是面向前面。然后接着放入配花，整个造型来看没有太多要求的高低层次感。

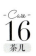

## 典雅

Case 16 茶几

花艺师 LU　摄影 岛屿来信工作室
图片来源 南京一橙文化创意有限公司（江苏·南京）

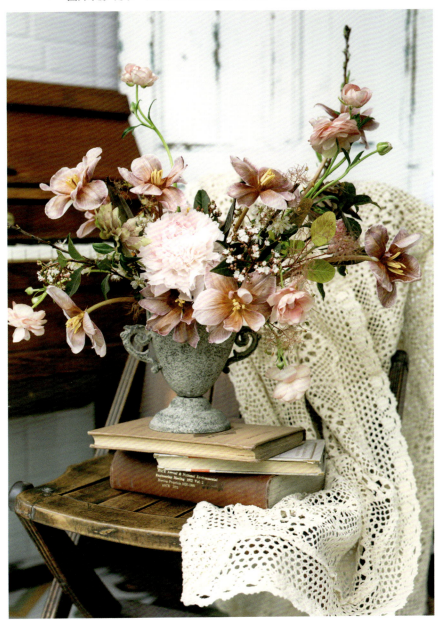

复古做旧器皿搭配当下流行的网红'布朗尼'郁金香，不管是放在家里的玄关处亦或是家里木质柜子上又或壁炉上，都可以增添不少复古的色彩。

*Flowers & Green*

'布朗尼'郁金香、芍药、苋葵、'蝴蝶'花毛茛

## Case 17 茶几 | 春天的气息

**花艺师** Ivy　**摄影** Heartbeat Florist　**图片来源** Heartbeat Florist（广东·广州）

在居室里，插制一瓶春色。

*Flowers & Green*
麻叶绣线菊、'蝴蝶'花毛茛等

## Case 18 茶儿 | 欧式混搭自然风

**花艺师** 高尚　**摄影** 高尚美学空间　**图片来源** 高尚美学空间（北京）

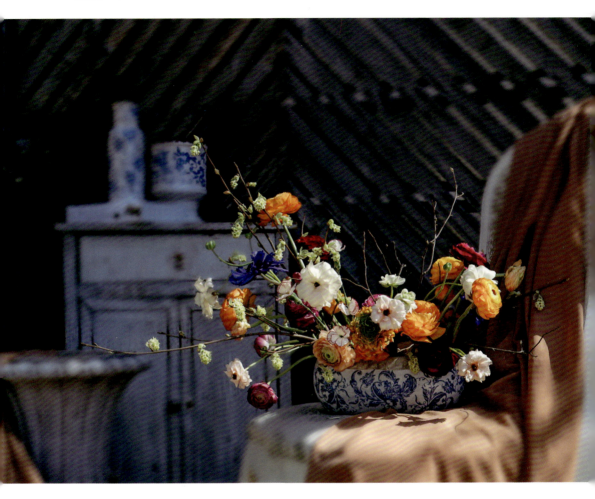

混搭的欧式自然风，浪漫随性。

*Flowers & Green*
'蝴蝶'花毛茛、银莲花、花毛茛、康乃馨等

## Case 19 茶儿 | 慢时光

花艺师 华　摄影 华　图片来源 华（四川·成都）

最美人间四月天，一杯茶，一个休闲的午后，生活需要用花装点，需要这样的慢时光。

*Flowers & Green*
大丽花、粉菊花、澳蜡花等

## Case 20 茶儿 海棠盛开

**花艺师** 均　**摄影** 均　**图片来源** Evangelina Blooms（广东·深圳）

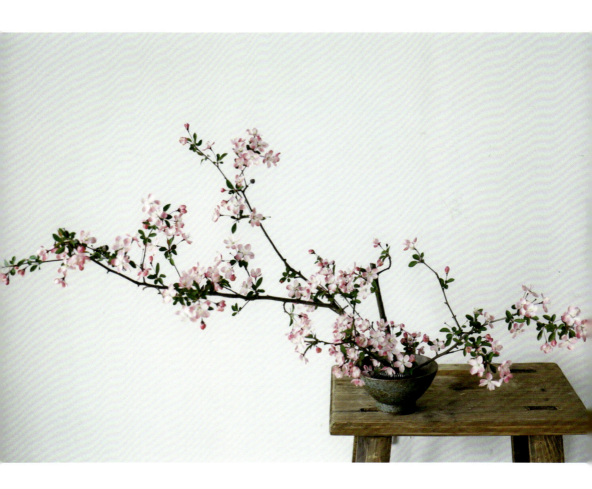

春天是海棠花的季节，海棠花枝条很长，适当修剪、分段，用剑山将海棠固定在陶碗里，更精致。

*Flowers & Green*

垂丝海棠

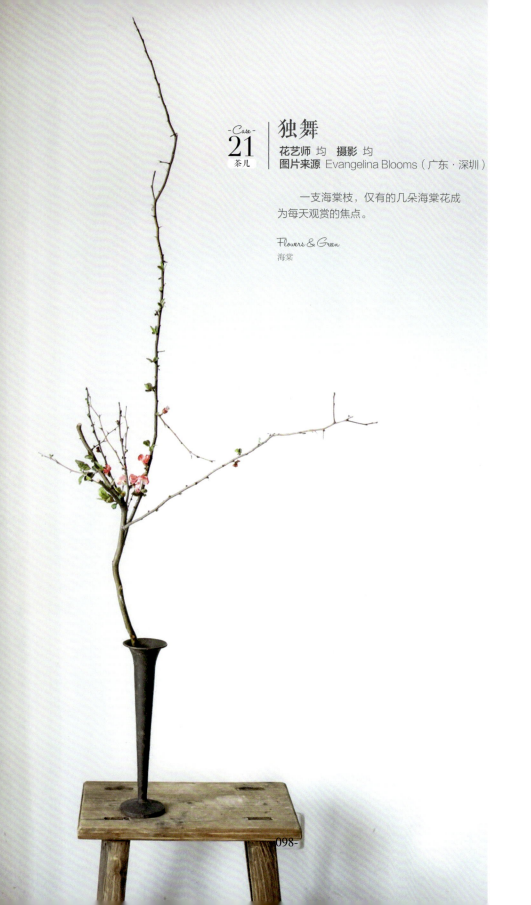

## 独舞

-Case- **21** 茶儿

**花艺师** 均　**摄影** 均
**图片来源** Evangelina Blooms（广东·深圳）

一支海棠枝，仅有的几朵海棠花成为每天观赏的焦点。

*Flowers & Green*
海棠

## 繁花盛开

-Case- 22 茶几

**花艺师** 均　**摄影** 均　**图片来源** Evangelina Blooms（广东·深圳）

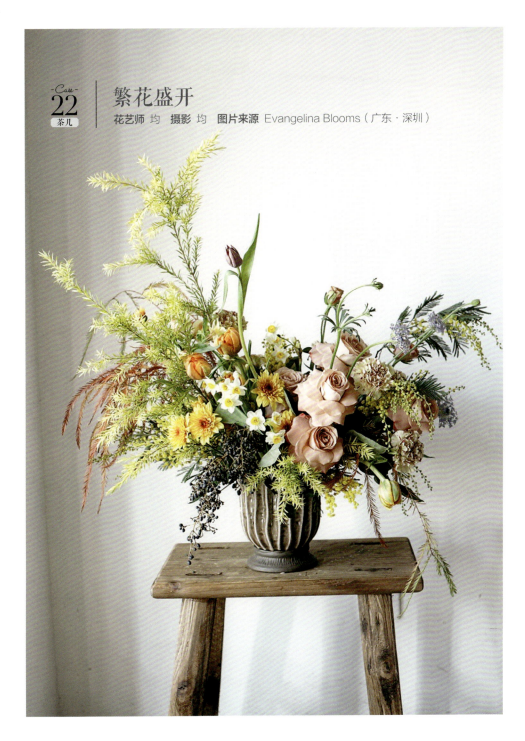

深秋繁花盛开的样子。

*Flowers & Green*
切花月季、郁金香、小菊、水仙、康乃馨、翠珠花、金合欢、千层金

## Case 23 茶几 | 复古粉色桌花

**花艺师** Ivy  **摄影** Heartbeat Florist  **图片来源** Heartbeat Florist(广东·广州)

复古的粉色,多了一丝柔和与沉静,是内涵的美。

*Flowers & Green*
郁金香、松虫草、切花月季、
'蝴蝶'花毛茛

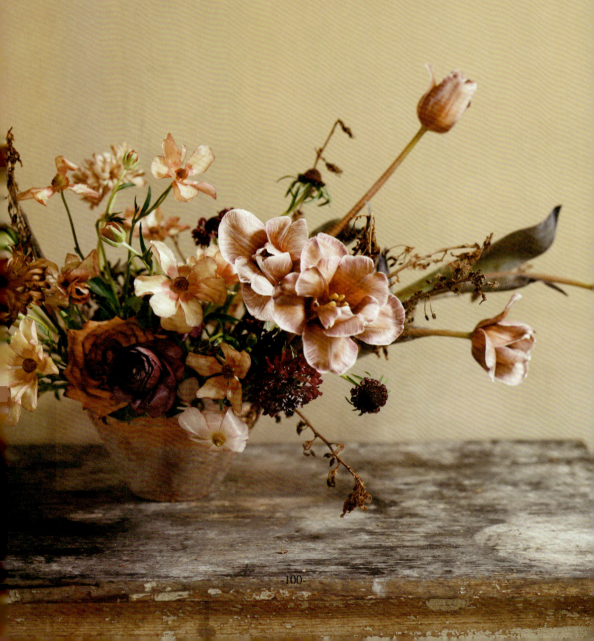

## 轻舞飞扬

**花艺师** 静静　**摄影** 静静　**图片来源** AmberFlora 花艺工作室（湖北·武汉）

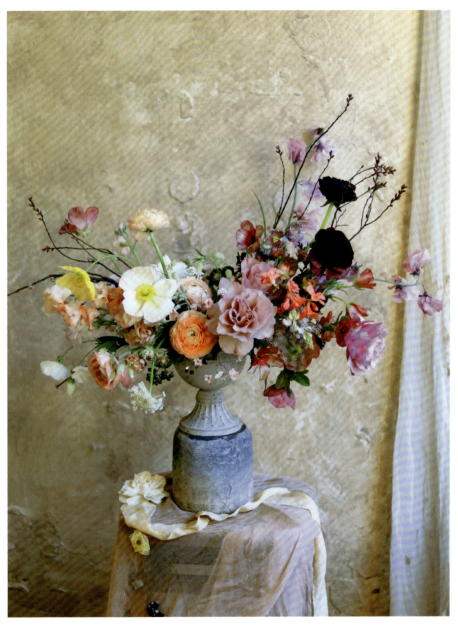

鲜花娇艳欲滴的颜色以及灵动的感觉，总是能给人如沐春风般的惬意感觉。这款作品色彩搭配灵动活泼，有一种清新自然的美。

*Flowers & Green*

'卡布奇诺'切花月季、虞美人、花毛茛、香豌豆、单瓣花毛茛、'巧克力'大阿米芹、蛇纹贝母

## 紫色柔情

-Case 25- 茶几

**花艺师** 黄晨　**摄影** 小熬　**图片来源** 悦时光（广东·广州）

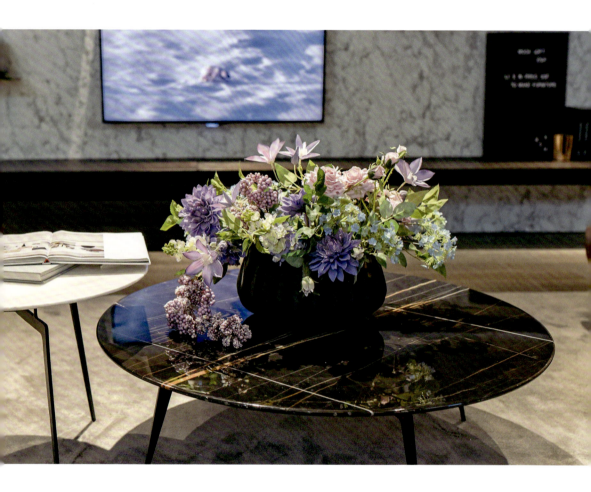

黑白色的茶几相撞，大理石纹路的电视墙，皮质的沙发，唯有紫色才能相称于这惬意的优雅。深深浅浅的不同色调的紫色花朵交错出现，这一刻的惬意宛如罗马假日。

*Flowers & Green*

铁线莲、切花月季、大丽花、木绣球、多头切花月季、紫珠

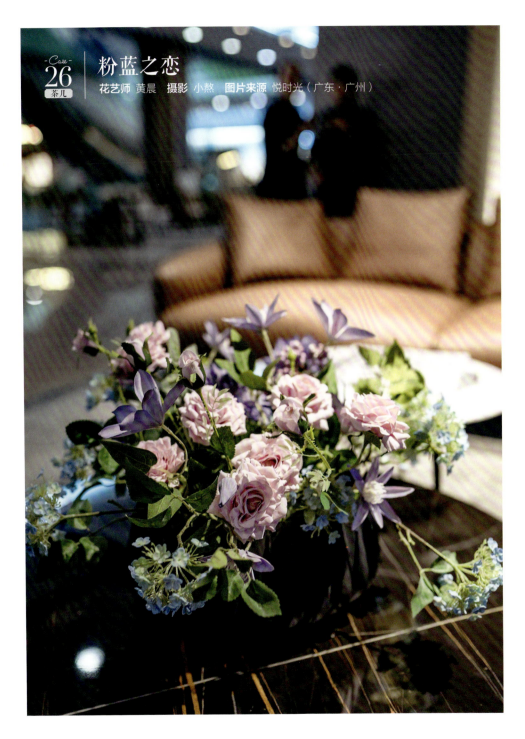

## 粉蓝之恋

Case 26 茶儿

**花艺师** 黄晨　**摄影** 小熬　**图片来源** 悦时光（广东·广州）

蓝色和粉紫搭配，浪漫中透着优雅。

*Flowers & Green*

蓝雪花、铁线莲、切花月季

## Case 27 茶儿 | 紫色狂想曲

**花艺师** 黄晨　**摄影** 小熬　**图片来源** 悦时光（广东·广州）

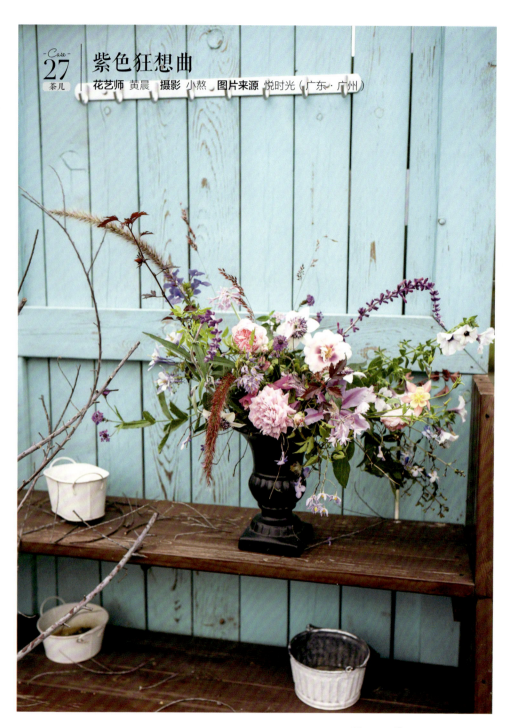

没有什么比紫色更能彰显迷幻，紫色狂想曲在脑海中进行，一朵花瓣一个音符，沉浸在这迷幻的乐曲里，不知今夕是何夕。

### Flowers & Green

铁线莲、矮牵牛、格桑花、蓝鲸、鼠尾草、耧斗菜、槭叶槿、石蒜、紫穗狼尾草、坡地毛冠草、马鞭草、藤茄

## 斜阳疏影

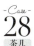

Case 28 茶儿

**花艺师** 吴恩珠　**摄影** annie　**图片来源** 广州FSO欧芙花艺学校（广东·广州）

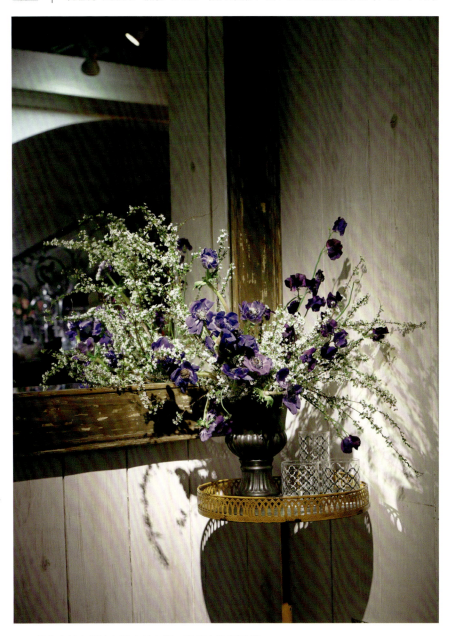

　　花儿有给空间注入活力的力量。我们在进门后第一个面对的空间——门厅里用银莲花、豌豆花和珍珠绣线菊做搭配装饰。在门厅里放置香气扑鼻的豌豆花，出门或回家的瞬间更觉得幸福。

*Flowers & Green*
银莲花、豌豆花、珍珠绣线菊

## Case 29 茶几 | 暮光之城

**花艺师** 黄晨　**摄影** 小熬　**图片来源** 悦时光（广东·广州）

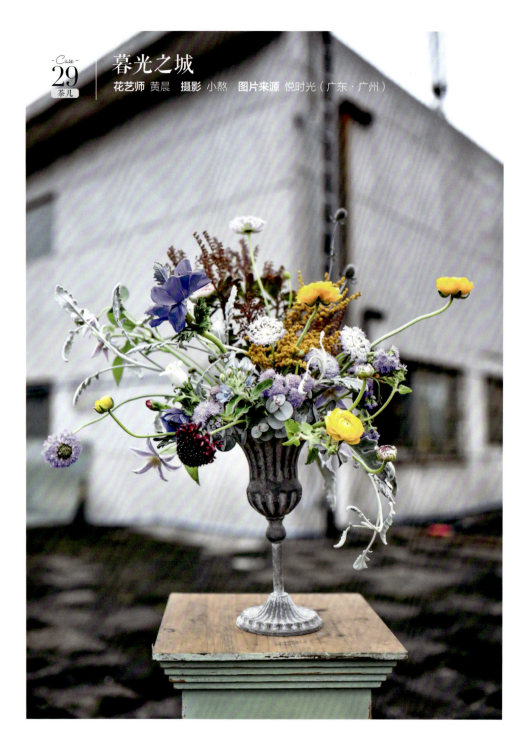

城市，浅白色的花朵与银色的叶子，就如这个城市的钢筋水泥，蓝色黄色和绿色是生活的常态，是你的也是我的，紫到发黑的正是这个城市的夜，迷幻而又深沉。

Flowers & Green

银莲花、花毛茛、翠珠花、风铃草、松虫草、蓝星花、藿香、刺芹

## 简单的幸福

-Case- 30 茶几

**花艺师** 黄晨　**摄影** 小熬　**图片来源** 悦时光（广东·广州）

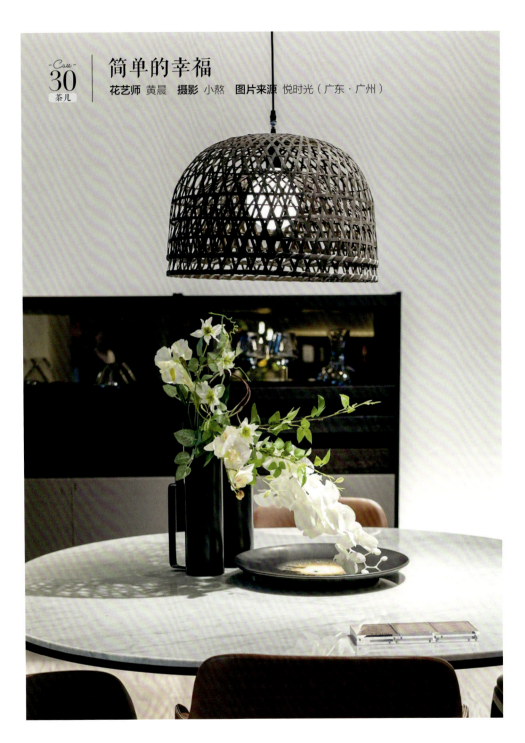

嫩黄花蕊与绿叶的组合，使人耳目一新，刹那间的清新使人猝不及防，嫩黄的花蕊在白色花瓣中躲藏，热情却又带有一丝羞涩得向你展示她的第一次绽放。

*Flowers & Green*

铁线莲、兰花、鸢尾、大戟、长叶尤加利

## Case 31 茶儿 | 春意

**花艺师** Ivy　**摄影** Heartbeat Florist　**图片来源** Heartbeat Florist（广东·广州）

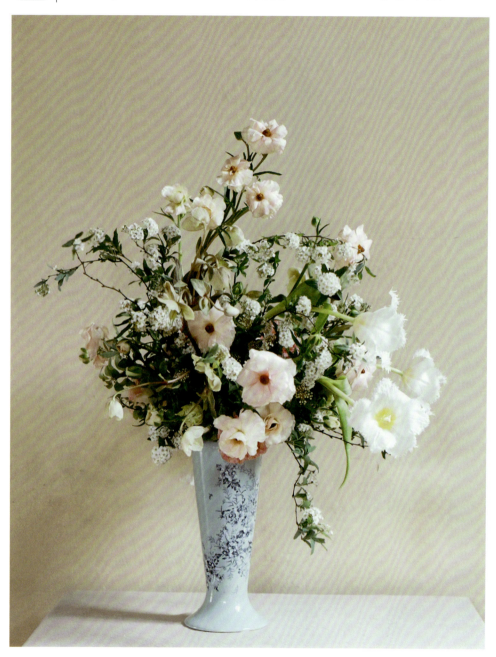

没有哪种时光比得上春天，带着春花的勃勃生机，在这个春天去重新收获新的力量吧。

*Flowers & Green*

梨花、麻叶绣线菊、黑种草、银莲花、豌豆花、郁金香

-Case- 32 茶儿 | **春之歌**
**花艺师** 均 **摄影** 均 **图片来源** Evangelina Blooms（广东·深圳）

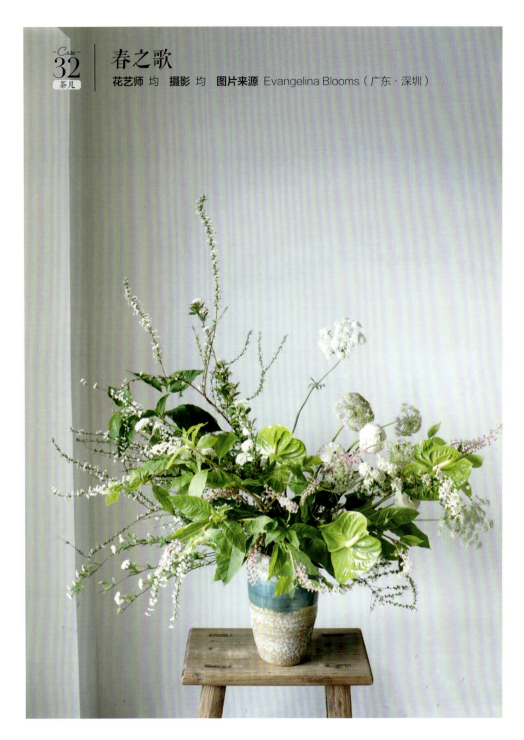

春意盎然，清新的颜色让人很舒服，珍珠绣线菊和麻叶绣线菊的线条的舒展让人感觉很舒服。

*Flowers & Green*
绿掌、大阿米芹、花毛茛、珍珠绣线菊、麻叶绣线菊、商陆

## Case 33 茶儿 | 白绿故事

**花艺师** 吴恩珠　**摄影** annie　**图片来源** 广州FSO欧芙花艺学校（广东·广州）

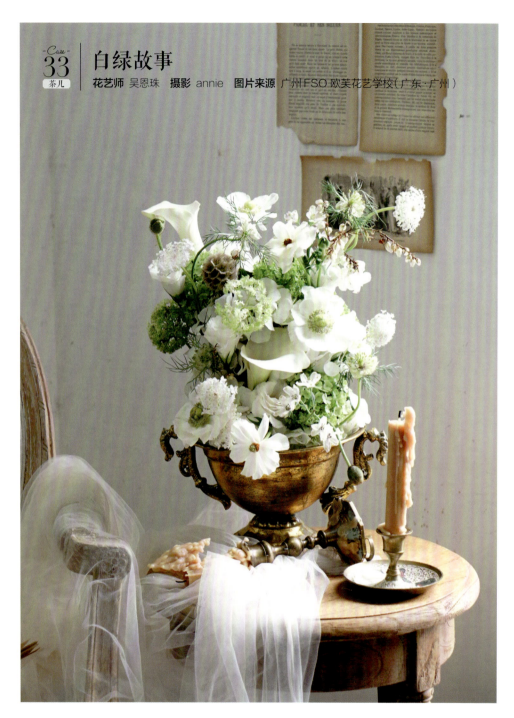

客厅是全家人共享的空间，是可以感受到家人温暖的地方。放置在原木桌上的鲜花，在颜色搭配上白色和绿色组合的花卉就最合适不过了。本作品可以巧妙地营造出一个温馨的故事空间。

*Flowers & Green*

银莲花、木绣球、马蹄莲、'蝴蝶'花毛茛、麻叶绣线菊、翠珠花、小飞燕、轮锋菊

## Case 34 茶儿 | 笑妍

**花艺师** 均　**摄影** 均　**图片来源** Evangelina Blooms（广东·深圳）

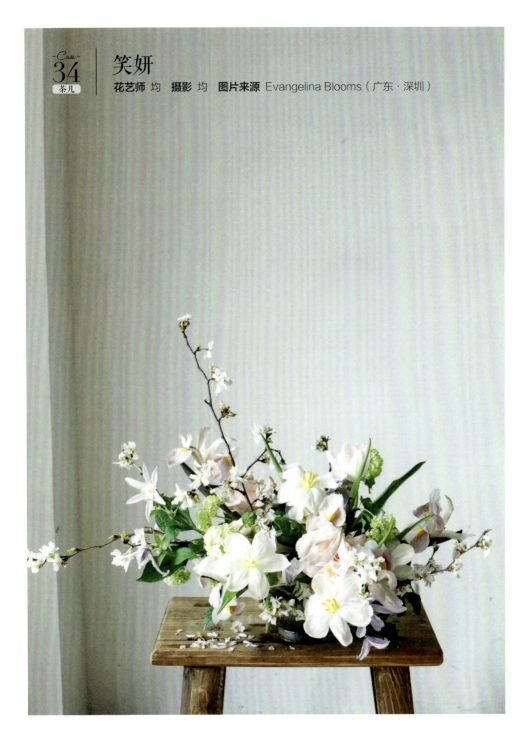

适合放在圆餐桌上，观赏春天繁花盛开的样子，平淡而美好。

*Flowers & Green*
郁金香、切花月季、铁线莲、鸢尾、木绣球、樱花

## Case 35 茶几 | 鸢尾的幸福

**花艺师** 黄晨　**摄影** 小熬　**图片来源** 悦时光（广东·广州）

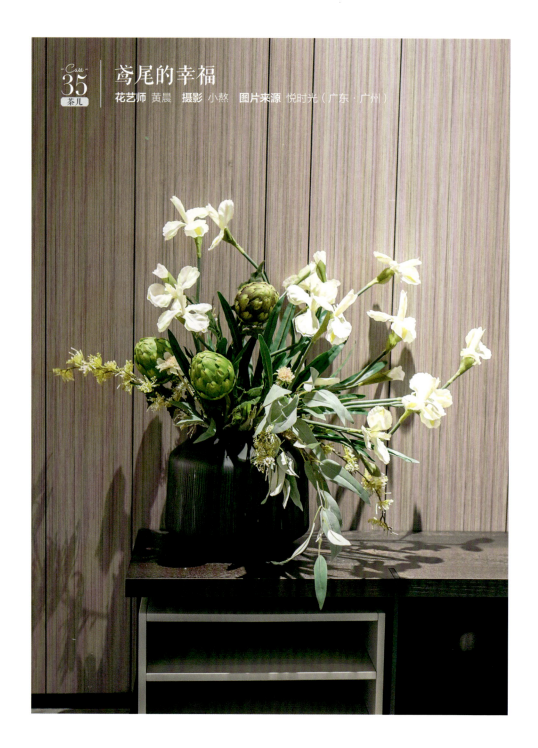

鸢尾总是带着深深的仙气，与憨憨酷酷的帝王花搭配非常互补。

*Flowers & Green*
鸢尾、帝王花、尤加利等

## 36 茶几 厨房桌花

**花艺师** 黄晨　**摄影** 小熬　**图片来源** 悦时光（广东·广州）

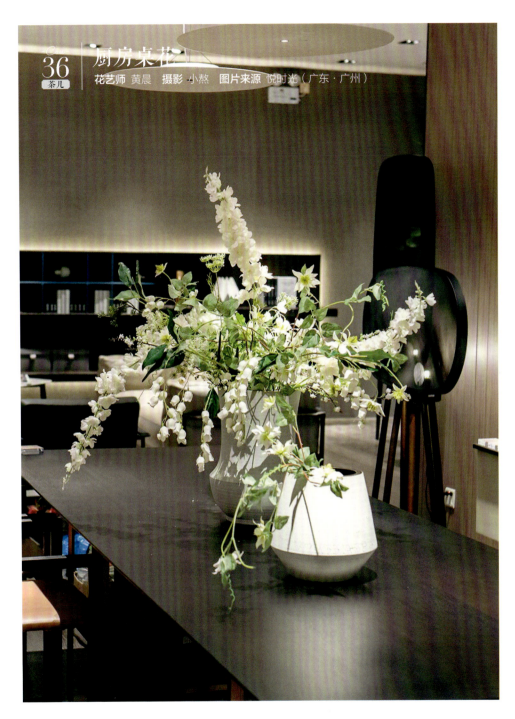

厨房整体色调是棕色，原木的橱柜和餐桌透露出沉稳。白绿色的点缀恰到好处，多一分颜色失掉沉稳，少一分颜色不足以点亮整个空间。向四处伸展的花朵与绿叶，仿佛下一秒就要蔓延整个餐桌，恍如置身于野外，绿草地上的花朵迎风摇曳。

*Flowers & Green*

铁线莲、飞燕草、铃兰

## 自然风插花

Case 37 茶儿

**花艺师** Ivy　**摄影** Heartbeat Florist　**图片来源** Heartbeat Florist（广东·广州）

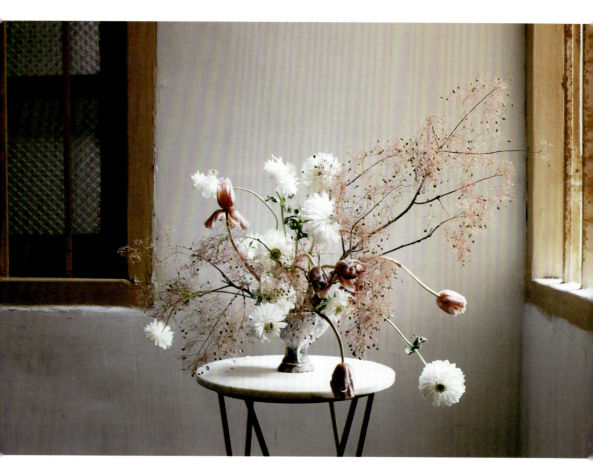

自由的，无所畏惧的，只为向着阳光生长，保有清澈的透明感，是对黄栌的印象。于是运用了有透明感的花朵，配色也以干净为主，让枝条自由伸展。

*Flowers & Green*
黄栌、银莲花、郁金香

## 卧室装饰

**花艺师** 黄晨　**摄影** 小熬　**图片来源** 悦时光（广东·广州）

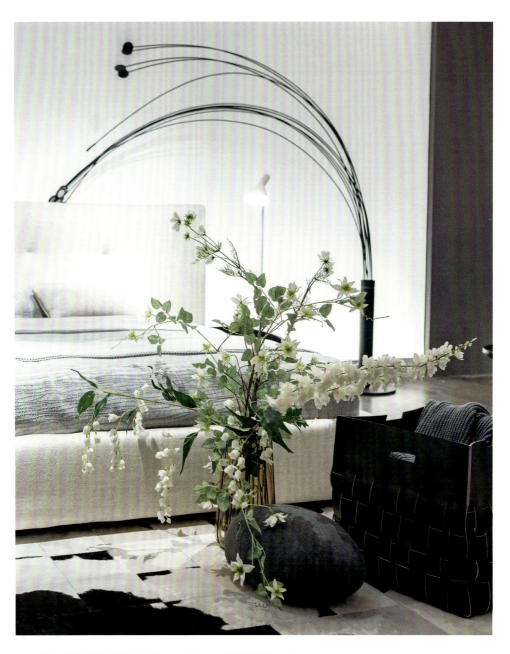

卧室采用大面积质朴纯粹的白，构建出一种通透明亮，沁人心脾的背景，白色的花朵与整体相呼应，而绿色则成为了房间中唯一的跳脱，带有一丝调皮，一丝温馨。

*Flowers & Green*

铁线莲、飞燕草、铃兰

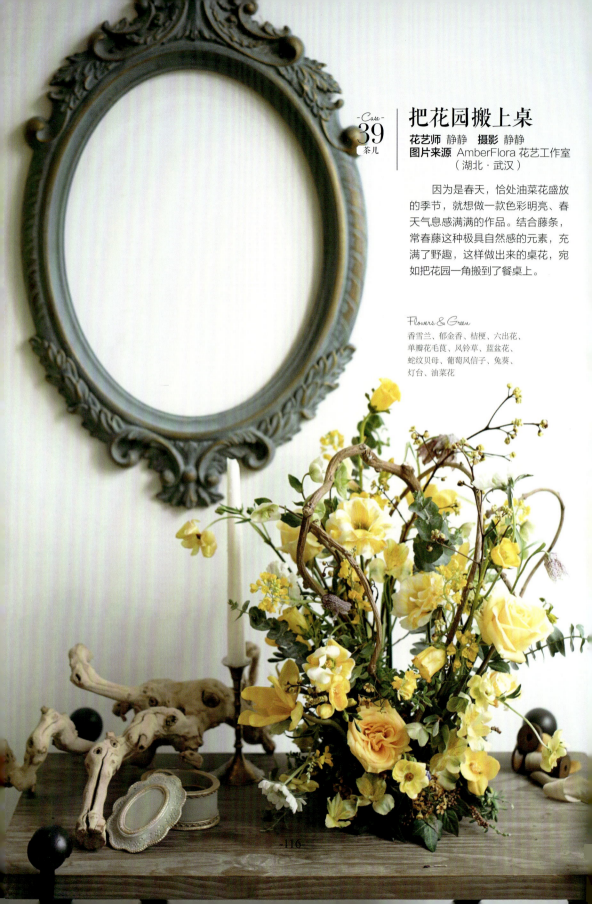

- Case -
## 39
茶儿

## 把花园搬上桌

**花艺师** 静静　**摄影** 静静
**图片来源** AmberFlora 花艺工作室
（湖北·武汉）

　　因为是春天，恰处油菜花盛放的季节，就想做一款色彩明亮、春天气息感满满的作品。结合藤条，常春藤这种极具自然感的元素，充满了野趣，这样做出来的桌花，宛如把花园一角搬到了餐桌上。

*Flowers & Green*

香雪兰、郁金香、桔梗、六出花、
单瓣花毛茛、风铃草、蓝盆花、
蛇纹贝母、葡萄风信子、兔葵、
灯台、油菜花

# 自然风花篮

**花艺师** 静静　**摄影** 静静　**图片来源** AmberFlora 花艺工作室（湖北·武汉）

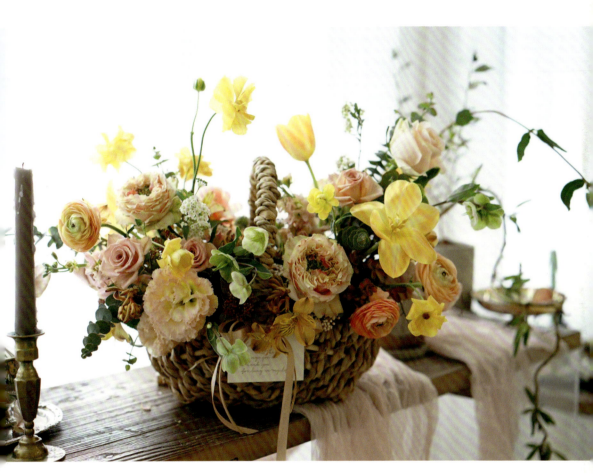

自然风花篮讲究灵动感和层次，花有高有低，像波浪般起伏。想象迎面有风吹来，一篮子花灵动起舞，花头间相互致意，那画面是非常美的。

*Flowers & Green*

史莱克、柏拉图、钻石多头、花毛茛、郁金香、兔葵、六出花、麻叶绣线菊、袋鼠爪

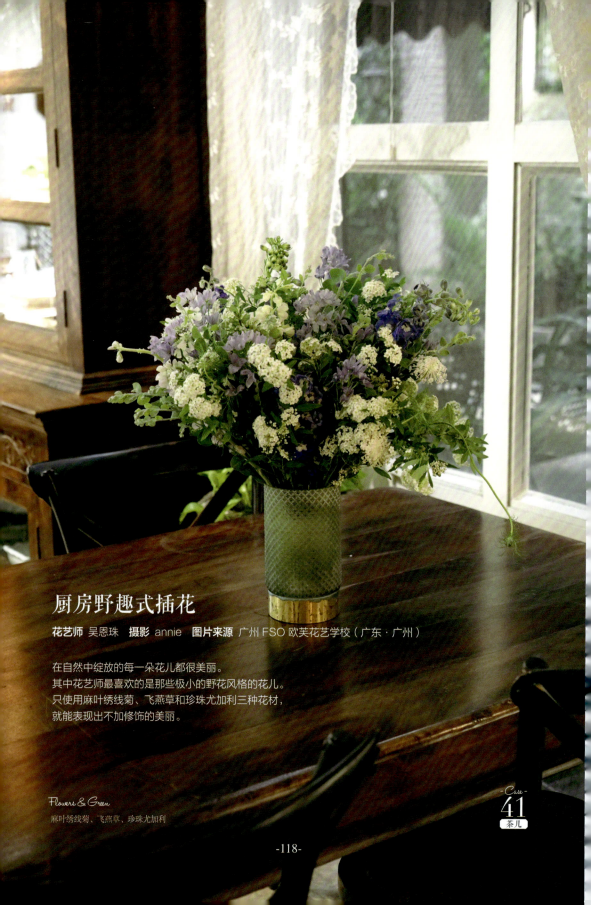

## 厨房野趣式插花

**花艺师** 吴恩珠　**摄影** annie　**图片来源** 广州 FSO 欧芙花艺学校（广东·广州）

在自然中绽放的每一朵花儿都很美丽。
其中花艺师最喜欢的是那些极小的野花风格的花儿。
只使用麻叶绣线菊、飞燕草和珍珠尤加利三种花材，
就能表现出不加修饰的美丽。

*Flowers & Green*
麻叶绣线菊、飞燕草、珍珠尤加利

- Case -
41
茶儿

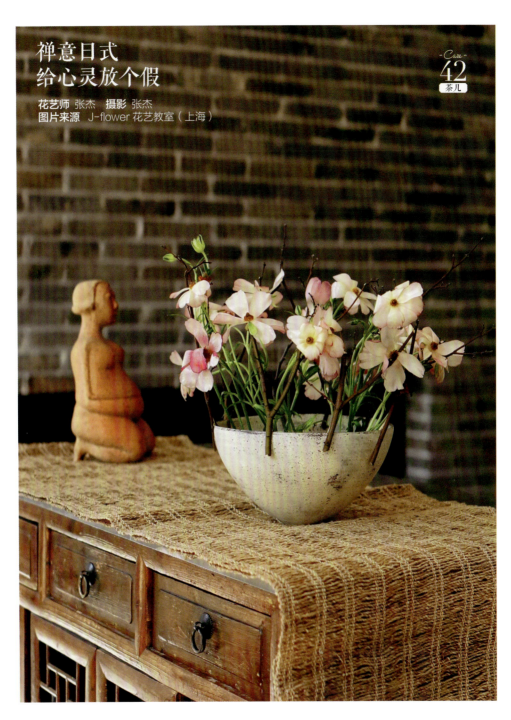

# 禅意日式
## 给心灵放个假

**花艺师** 张杰　**摄影** 张杰
**图片来源** J-flower 花艺教室（上海）

-Case-
**42**
茶几

使用枝条夹住器皿边缘作为固定，
将日本花毛茛的花头依靠在枝条上，
显得更为轻巧灵动。
适合摆放在客厅等。

*Flowers & Green*

日本花毛茛、陶瓷大碗

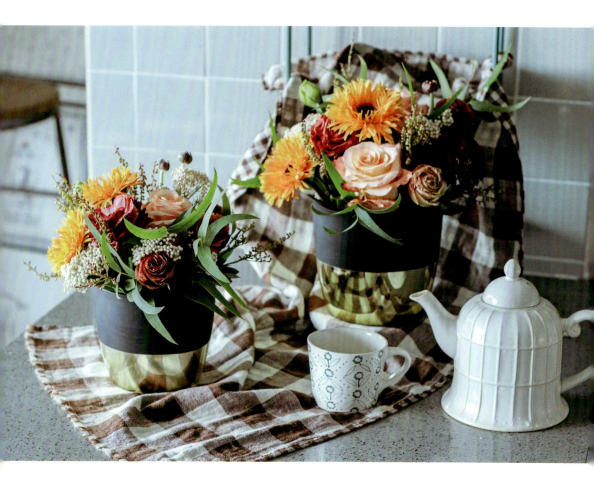

## 孪生姐妹

Case 43 茶儿

**花艺师** 秦莎　**摄影** 秦莎　**图片来源** 简花艺（广东·深圳）

复古的色彩配搭，用橙色提亮整体的色彩。
大小器皿的配搭，也使花艺更加的丰富。

*Flowers & Green*

复古色桔梗、暗红色花毛茛、小米花、重瓣非洲菊、
山里红、细叶尤加利

## 花果山

**花艺师** 秦莎　**摄影** 秦莎　**图片来源** 简花艺（广东·深圳）

当一些花瓶我们用得太多次，
已经看厌倦了，可以给花瓶做一些包装做装饰，
又可以让瓶子焕发新的生机。

*Flowers & Green*

绣球、麻叶绣线菊、切花月季、花毛茛

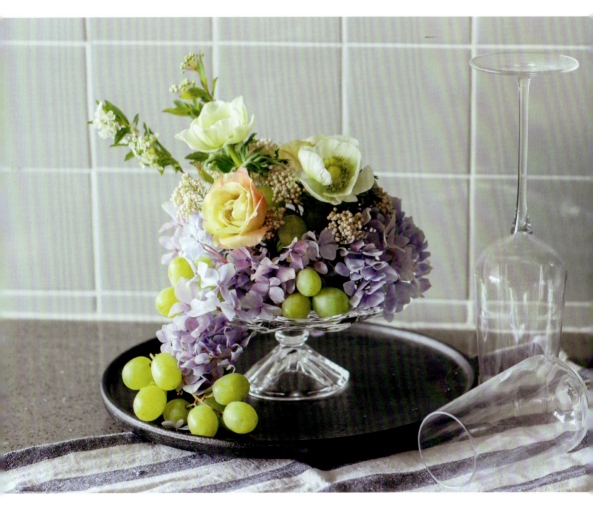

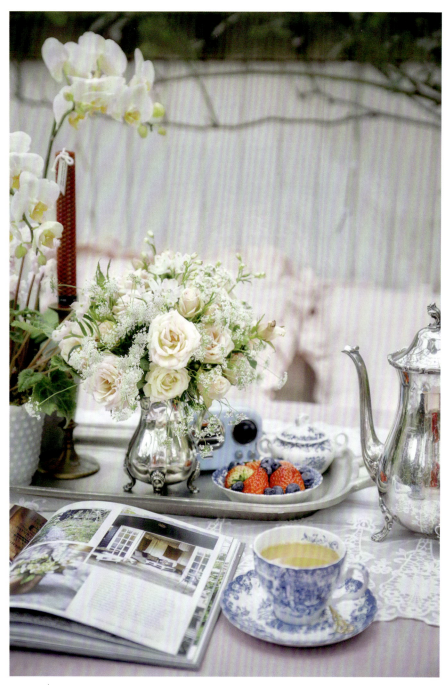

## 最撩人的春色

-Case- 45 茶儿

**花艺师** 华　**摄影** 华　**图片来源** 华（四川·成都）

一杯茶，一个休闲的午后，生活需要用花装点。

# 休闲空间＋花

## 美好的生命

**花艺师** 呼佳佳　**摄影** 呼佳佳　**图片来源** 爱丽丝（青海·西宁）

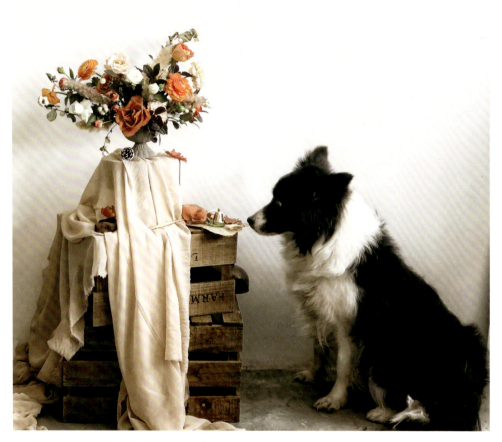

花草与狗狗是这个世界上太美好的生命。

*Flowers & Green*

'咖啡''时间'切花月季、花毛茛、洋桔梗、芦苇、火龙珠、红继木

## 温暖的家

**花艺师** 呼佳佳　**摄影** 呼佳佳　**图片来源** 爱丽丝（青海·西宁）

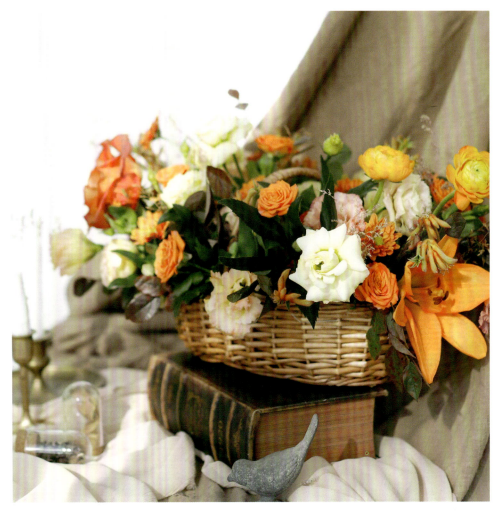

盛满了阳光下金黄色的花篮，把整个温暖带回家。

*Flowers & Green*

切花月季、雏菊、花毛茛、燕麦、百合、洋桔梗、红继木、野草

## 宛若天生

**花艺师** 王紫　**摄影** 王紫
**图片来源** 笠·Hanagasa Flora（陕西·西安）

利用组合类花器高低错落的摆放营造出植物组群式生长的状态，再搭配虞美人自然灵动的线条，宛若天生。

*Flowers & Green*

虞美人

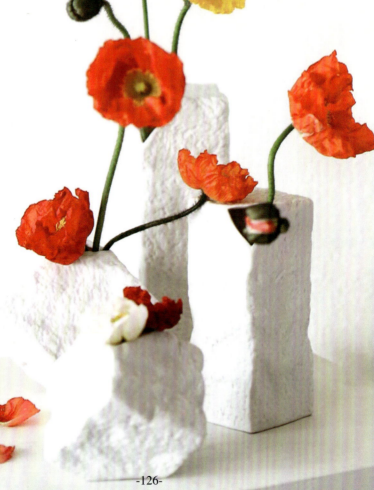

## 花香清晨

-Case- 04 休闲

**花艺师** 黄峰丽　**摄影** 黄峰丽　**图片来源** 工仓（辽宁·大连）

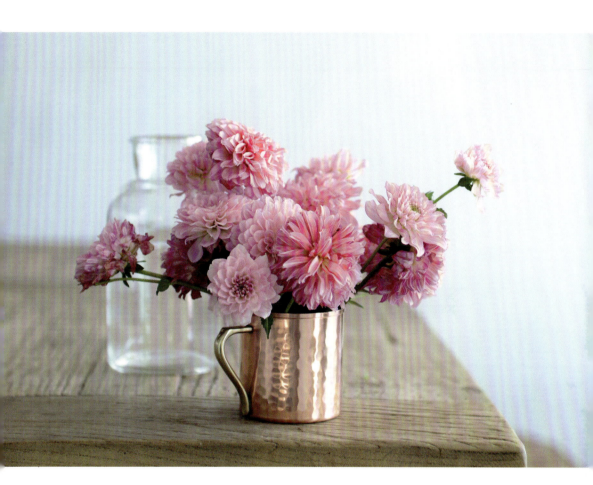

把深浅不同的小丽花随意插在金色器皿里，迎接早晨的餐桌。

*Flowers & Green*
小丽花

## 古风小型桌花

**花艺师** 王紫　**摄影** 王紫　**图片来源** 笠·Hanagasa Flora（陕西·西安）

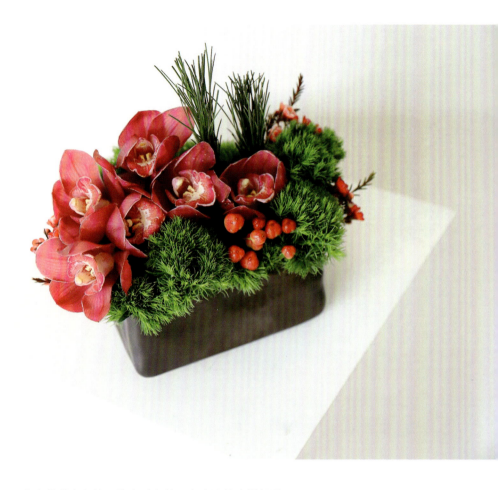

　　非常简单高级的一款小型桌花，有古风的味道但看起来很时尚，主要是金属的花器自带凹凸质感使作品看起来更有设计感。大花蕙兰的质感与须苞石竹的质感对比强烈，非常适合冬季室内的摆放。

*Flowers & Green*

大花蕙兰、须苞石竹、火龙珠、松枝、澳蜡花

## 绿叶蔽朱花

-Case- 04 休闲

**花艺师** 王紫　**摄影** 王紫
**图片来源** 笠·Hanagasa Flora（陕西·西安）

草月流风格，丰翘被长条，绿叶蔽朱花。

*Flowers & Green*

朱顶红、刚草

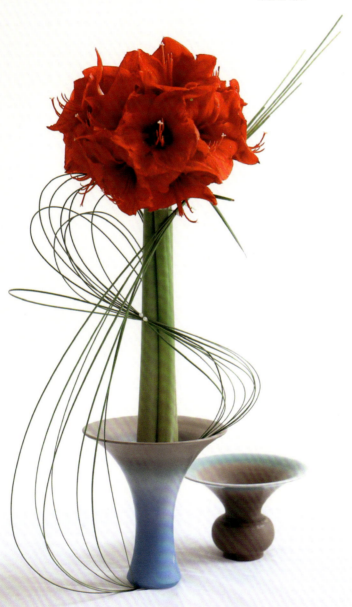

## 向阳而生

**花艺师** 黄峰丽　**摄影** 黄峰丽　**图片来源** 工仓（辽宁·大连）

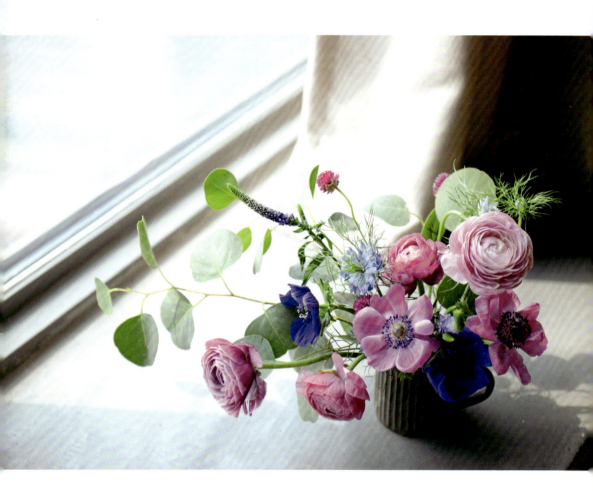

用粉紫色系花和灰绿色的尤加利，统一成优雅感。

*Flowers & Green*

花毛茛、银莲花、黑种草、穗花婆婆纳、千日红、尤加利叶

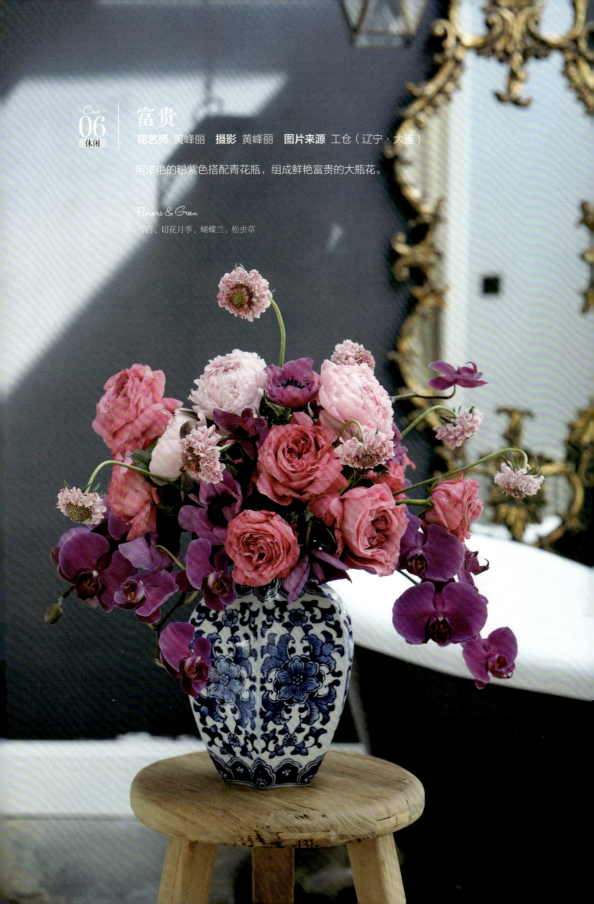

## 富贵

**Case 06** 休闲

**花艺师** 黄峰丽　**摄影** 黄峰丽　**图片来源** 工仓（辽宁·大连）

用浓艳的粉紫色搭配青花瓶，组成鲜艳富贵的大瓶花。

*Flowers & Green*
芍药、切花月季、蝴蝶兰、松虫草

## 少女的心事

**花艺师** 呼佳佳　**摄影** 呼佳佳　**图片来源** 爱丽丝（青海·西宁）

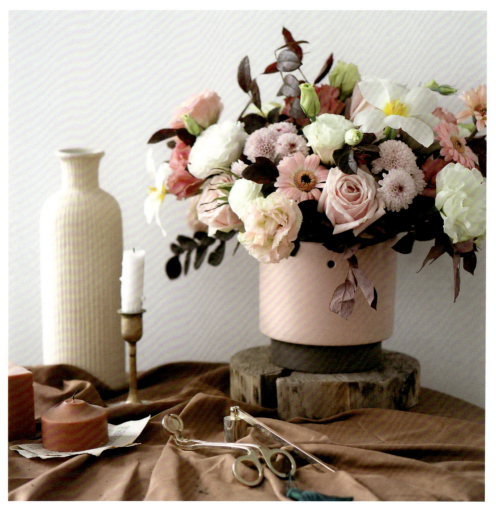

少女若有未了的心事，见到花心情一定会明媚起来。

*Flowers & Green*

郁金香、'粉雪山'切花月季、雏菊、非洲菊、洋桔梗、红继木

## 少女的裙摆

**花艺师** 呼佳佳　**摄影** 呼佳佳　**图片来源** 爱丽丝（青海·西宁）

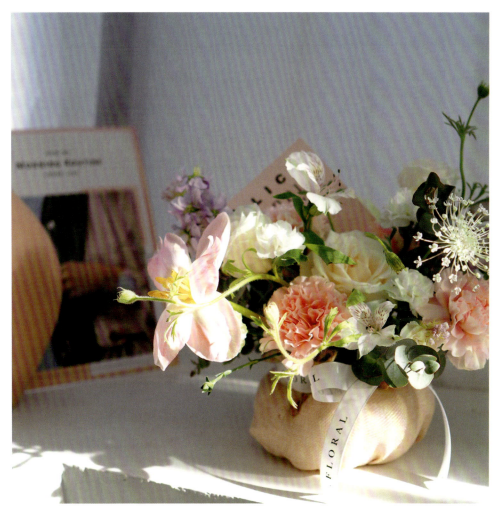

是春天迎着夏天的感觉，像少女的裙摆迎风而舞。

*Flowers & Green*

郁金香、玫瑰、切花月季、六出花、翠珠花、银莲花、康乃馨、多头康乃馨、紫罗兰、尤加利叶

- Case -
## 09 轻甜
休闲

花艺师 陈宥希 Billie　摄影 Kyne　图片来源 将·will studio（广东·珠海）

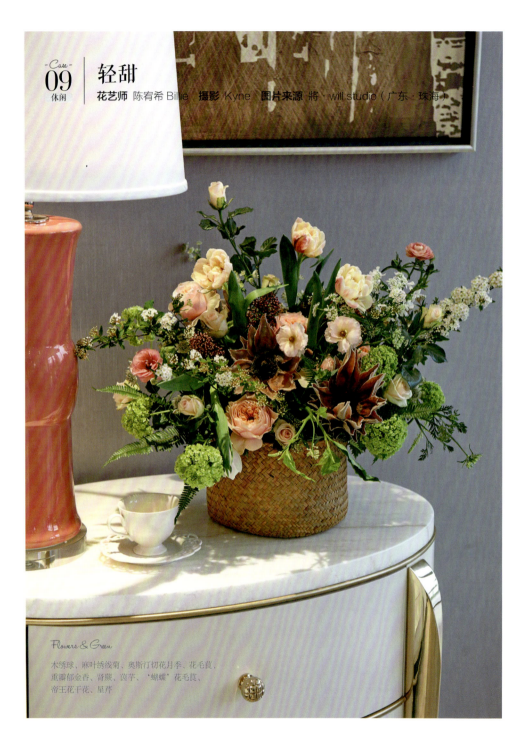

Flowers & Green

木绣球、鸸叶绣线菊、奥斯汀切花月季、花毛茛、重瓣郁金香、肾蕨、茴芹、"蝴蝶"花毛茛、帝王花干花、星芹

轻甜的粉红色和空气感的白绿色，饱满的花型，满溢在竹篮上，可爱的花朵们随风摇曳。在春季的午后，摆上它来一场茶会吧！

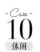

## 傍晚

**花艺师** 呼佳佳　　**摄影** 呼佳佳　　**图片来源** 爱丽丝（青海·西宁）

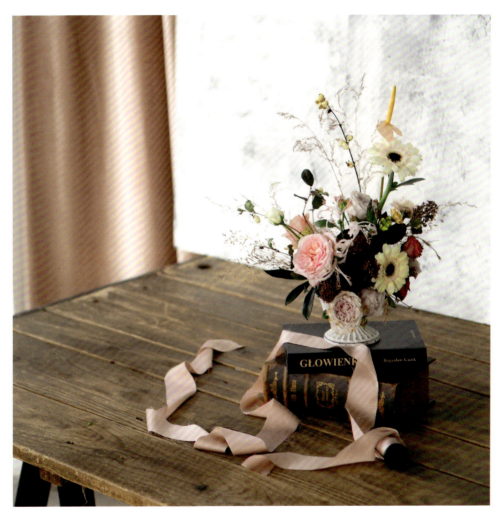

复古色调的花樽是傍晚时可以放在书桌边的装饰。

*Flowers & Green*

石蒜、'荔枝'切花月季、非洲菊、白泡泡、燕麦、粉红掌、雏菊、白色火龙珠、茵芋、红继木

## Case 11 休闲 | 微风吹佛

**花艺师** 王紫　**摄影** 王紫　**图片来源** 笠·Hanagasa Flora（陕西·西安）

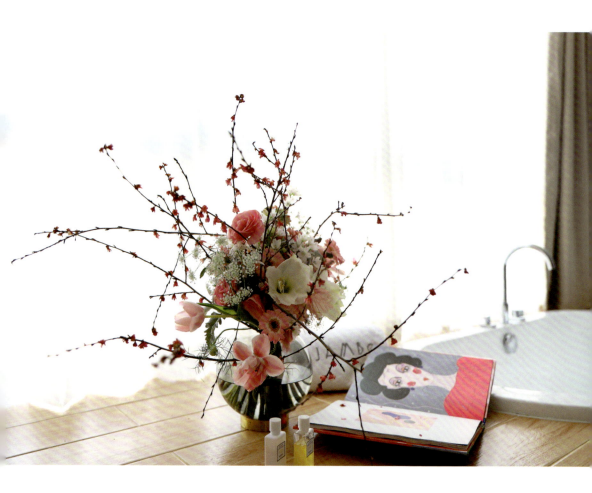

首先将桃枝做成一个简单的架构，将花材均匀地加入架构当中，所有桃枝的线条都指向同一个方向，有一种被微风吹佛，桃枝摇曳的意境。

*Flowers & Green*

桃花、迷你非洲菊、洋桔梗、大阿米芹、朱顶红、飞燕草、郁金香、银叶菊、仿真羽毛

## 少女心思

**花艺师** 夏生　**摄影** 元也花艺　**图片来源** 元也花艺（福建·厦门）

-Case 12- 休闲

送给少女的花礼，选择她最喜欢的粉红色，正值芍药季节，粉白相间的花瓣显得不那么沉闷，粉掌的裸粉色压低了整体的对比度，用一些跳跃的中小花材，特别能使人拥有好心情。

*Flowers & Green*

芍药、花毛茛、粉红掌、翠珠花、小蝴蝶兰

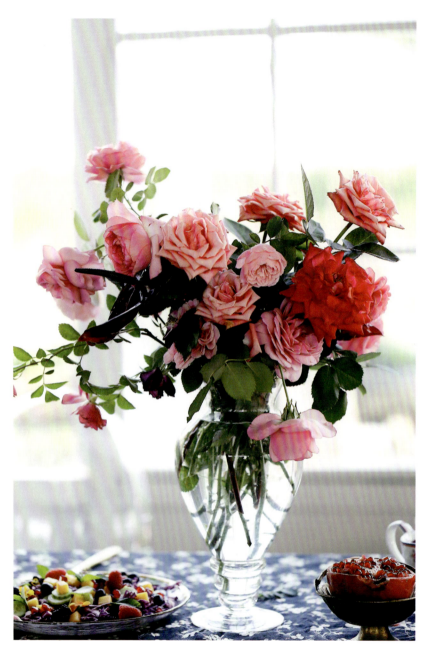

## 纪念日

**花艺师** 阿桑　**摄影** 纪菇凉　**图片来源** 春夏农场（江苏·南京）

来一瓶红酒，配上甜点、鲜花，才是纪念日该有的样子。

## 期盼

-Case- 14 休闲

**花艺师** 黄峰丽　**摄影** 黄峰丽　**图片来源** 工仓（辽宁·大连）

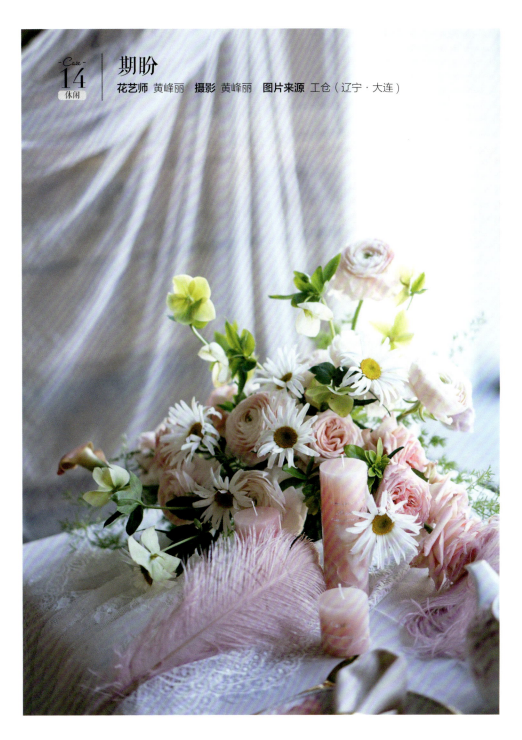

淡淡的粉、淡淡的绿搭配白色，显得春天特别清新值得期盼。

*Flowers & Green*

切花月季、蜀葵、马蹄莲、蓬莱松、花毛茛、大滨菊

# 友情

**花艺师** 黄峰丽　　**摄影** 黄峰丽　　**图片来源** 工仓（辽宁·大连）

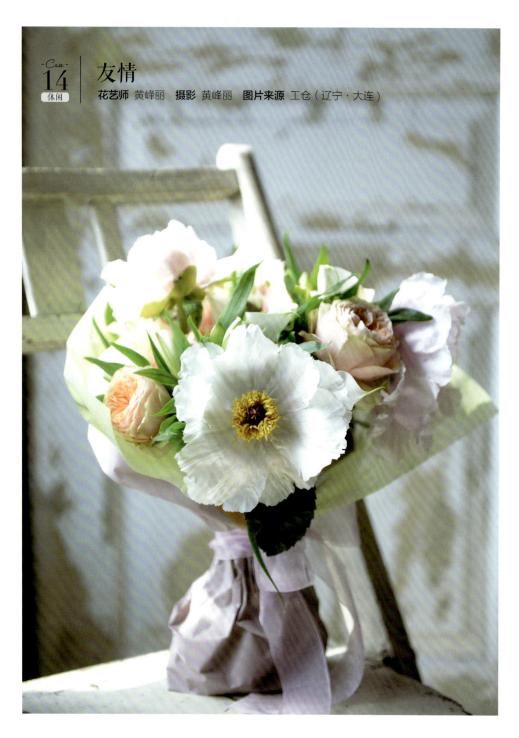

全部是娇嫩粉色的组合，用淡淡的包装捆扎起来送给喜爱的朋友。

*Flowers & Green*

牡丹、切花月季、六出花

## Case 15 休闲 | 礼帽

**花艺师** 秦莎　**摄影** 秦莎　**图片来源** 简花艺（广东·深圳）

一个特别的瓶器，如同一个礼帽，帽子中盛满鲜花，乒乓菊的形态与非洲菊形成对比，而桃花与曲线的果材也形成对比。

*Flowers & Green*

粉色非洲菊、白色乒乓菊、粉色桃花

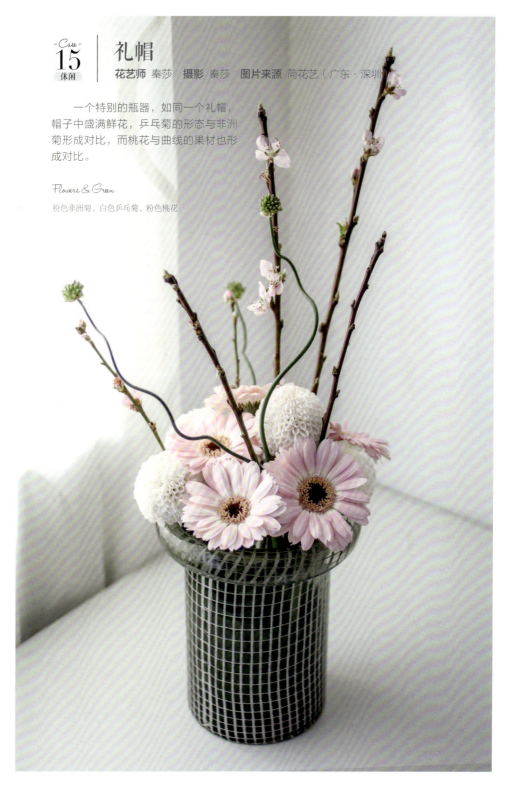

## Case 16 休闲 | 书卷气

**花艺师** 陈宥希 Billie　**摄影** Kyne　**图片来源** 將·will studio（广东·珠海）

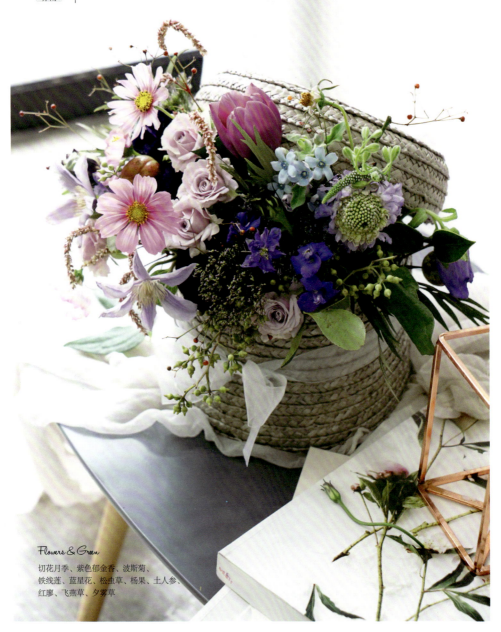

*Flowers & Green*

切花月季、紫色郁金香、波斯菊、铁线莲、蓝星花、松虫草、杨果、土人参、红廖、飞燕草、夕雾草

　　书房既是获得知识和间接经验的地方，也是完全可以享受自己思考时间的地方。所以最好选择一些色彩饱和度较低的花儿加以装饰，使之成为可以久留的舒适空间。

## Case 17 休闲 | 另一种美

**花艺师** 叶昊旻　**摄影** 钟颖烽　**图片来源** 微风花BLEEZ（广东·东莞）

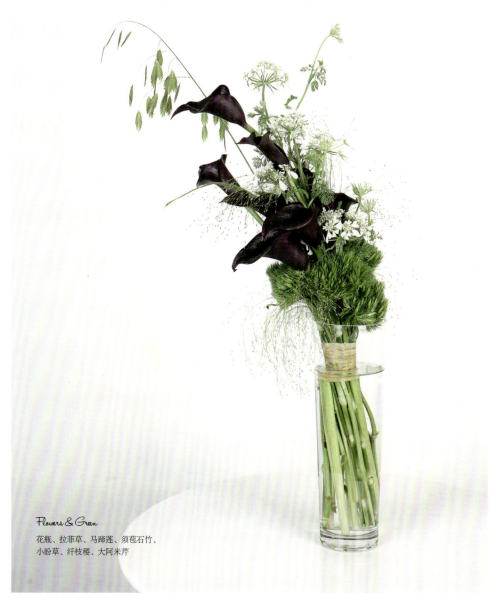

Flowers & Green
花瓶、拉菲草、马蹄莲、须苞石竹、小盼草、纤枝樱、大阿米芹

　　并不是所有花束都是螺旋花束，选择花茎带有曲线的花材，如马蹄莲、大阿米芹等等，将花头按照从上往下从小到大的原则排列错开，花茎往同一朝向平行捆成一束，即能做出带有优雅线条感的平行花束。使用天然的拉菲草捆绑，将花束放置于透明的花瓶里，欣赏水面下漂亮的花茎，也是作品的另一种美。

# 细腻的画作

**花艺师** 叶昊旻　**摄影** 钟颖烽　**图片来源** 微风花 BLEEZ（广东·东莞）

*Flowers & Green*

鸢尾、丁香、花毛茛、大阿米芹、格桑花、藤蔓

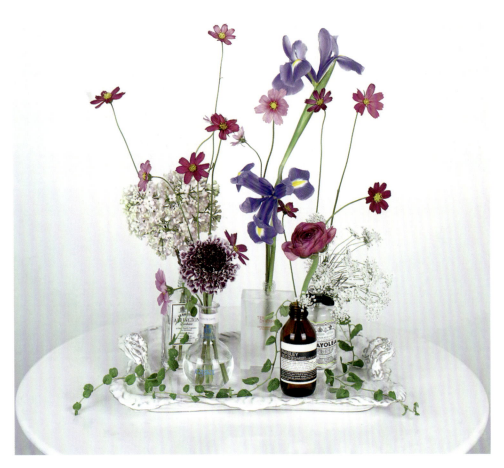

　　灵感来源于在酒店的客房早餐，侍者会使用托盘送上丰富的早餐，于是在卧室的花艺中我也使用了托盘的元素。不少护肤品、香水、须后水的瓶子总让我着迷。特别的瓶身，复古或简约的标签也是一种很好的装饰，我总是会保留一些用过的瓶子，偶尔作为单枝花的小花瓶使用。将数个小瓶子放在托盘上，随意地插入一些纤细的花材，如同一副细腻的画作。

## 女神

-Case 19- 休闲

**花艺师** 夏生　**摄影** 元也花艺　**图片来源** 元也花艺（福建·厦门）

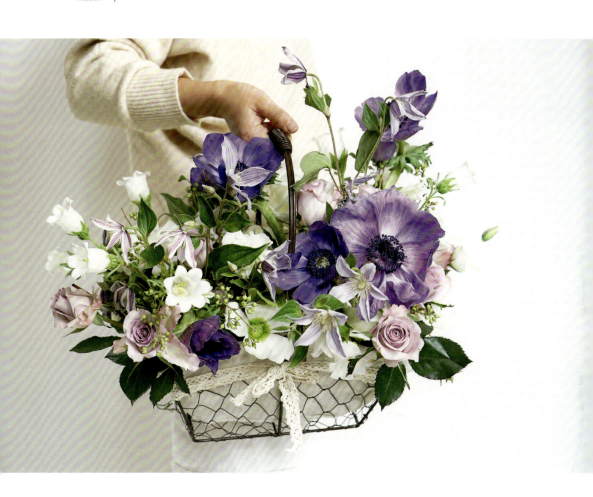

今日要赴女神的宴会，对气质女神的印象色彩是深紫色的，开放度刚刚好的银莲花，大方得体，搭配婉约的浅紫色银莲花，偶有一些俏皮风铃草，是女神给我的印象。

*Flowers & Green*

银莲花、切花月季、洋桔梗、风铃草、铁线莲

## 居家瓶花

**花艺师** LU **摄影** 岛屿来信工作室
**图片来源** 南京一橙文化创意有限公司（江苏·南京）

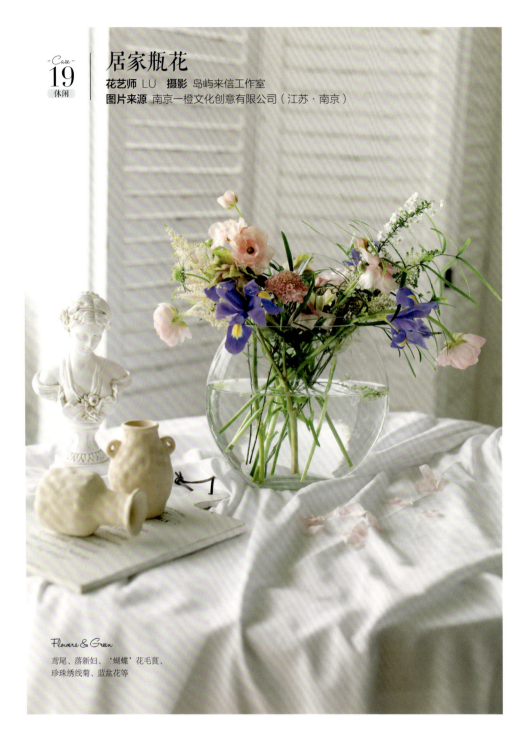

*Flowers & Green*

鸢尾、落新妇、'蝴蝶'花毛茛、
珍珠绣线菊、蓝盆花等

作为一款韩式的扁瓶口玻璃器皿，相对其他玻璃器皿来说，操作的时候难度系数会稍微略高一些，作为家庭插花，大家只要掌握好一个规律，中间低、左右两边延展出来，但不用太对称就可以了以"X"的左右交叉法依次放入叶材、主花、配花、最后线条花就OK。

## 小清新

-Case- **20** 休闲

**花艺师** LU　**摄影** 岛屿来信工作室
**图片来源** 南京一橙文化创意有限公司（江苏·南京）

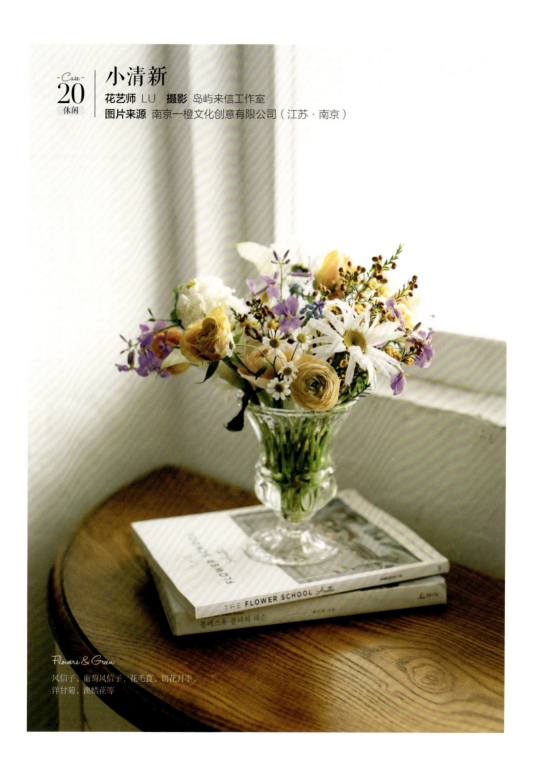

*Flowers & Green*
风信子、葡萄风信子、花毛茛、切花月季、
洋甘菊、澳蜡花等

　　法式水晶高脚杯但从器皿的颜值上就捕获了一大票少女心，橙紫色系的搭配白色的点缀，日系而不失少女感，放在房间的窗台前或者厨房的咖啡机旁，再适合不过。

## 味道

**花艺师** 呼佳佳　**摄影** 呼佳佳　**图片来源** 爱丽丝（青海·西宁）

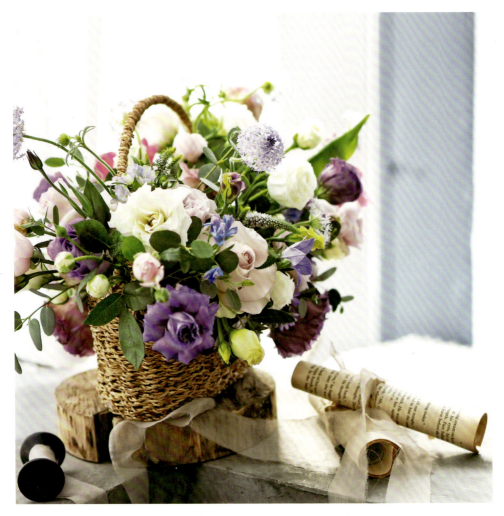

池边的花篮是草长莺飞和时间的味道。

*Flowers & Green*

铁线莲、郁金香、多头月季、翠珠花、小飞燕、雏菊、穗花婆婆纳、尤加利叶

- Case - **22** 休闲 | # 清凉一夏
**花艺师** LU　**摄影** 岛屿来信工作室
**图片来源** 南京一橙文化创意有限公司（江苏·南京）

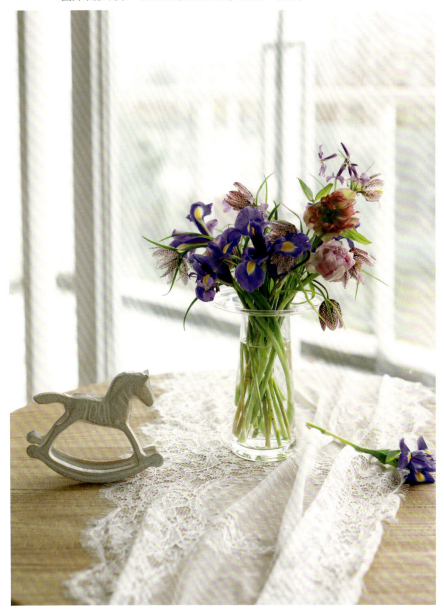

作为一款网红花瓶，单从颜值上就已经深得大家的喜欢，所以在做家庭瓶插花的时候，选择花材上尽量品种单一些，色系上选择同色系或者渐变色系，基本出来的效果不会差到哪去。

*Flowers & Green*

贝母、鸢尾

## 音符

**花艺师** 黄峰丽　**摄影** 黄峰丽　**图片来源** 工仓（辽宁·大连）

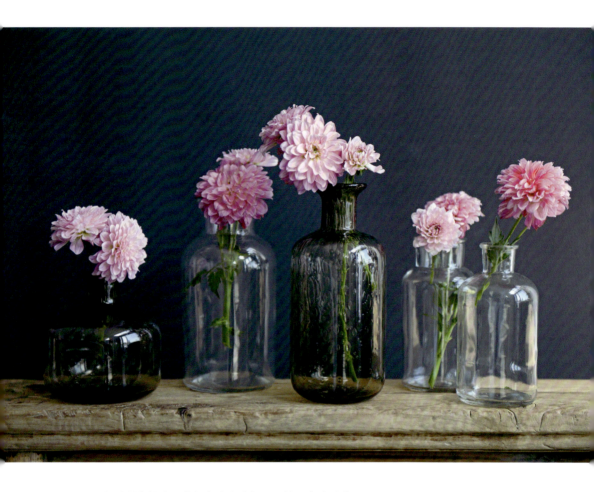

把淡粉色的小丽花插在大小高低不同的深色玻璃容器里，远看像漂浮的音符。

*Flowers & Green*

小丽花

## 白绿自然系

**花艺师** 秦莎　**摄影** 秦莎　**图片来源** 简花艺（广东·深圳）

Case 24 休闲

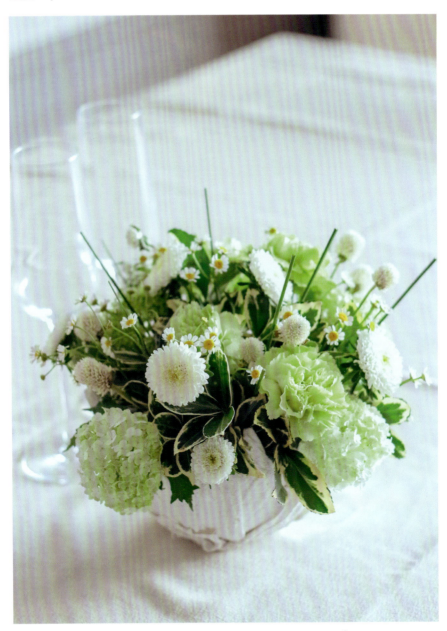

当一些叶材干掉之后，我们还可以很好地利用它，将干叶与鲜花配合，产生出更有趣的效果、使鲜花更艳丽。

*Flowers & Green*
木绣球、菊花、青葙、洋甘菊

## 点线面

**花艺师** 黄峰丽　**摄影** 黄峰丽　**图片来源** 工仓（辽宁·大连）

面状的百合和线条状的郁金香和点状的洋甘菊，构成点线面的有趣组合。

*Flowers & Green*

洋甘菊、郁金香、百合

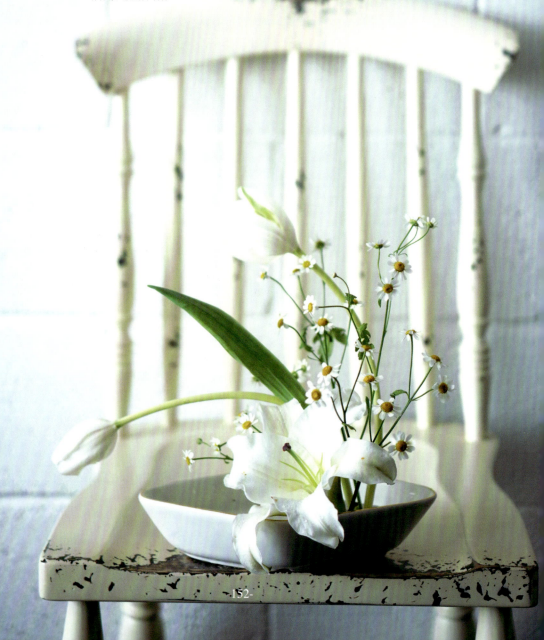

## Case 26 休闲 — 夏天的味道

**花艺师** 黄峰丽　**摄影** 黄峰丽　**图片来源** 工仓（辽宁·大连）

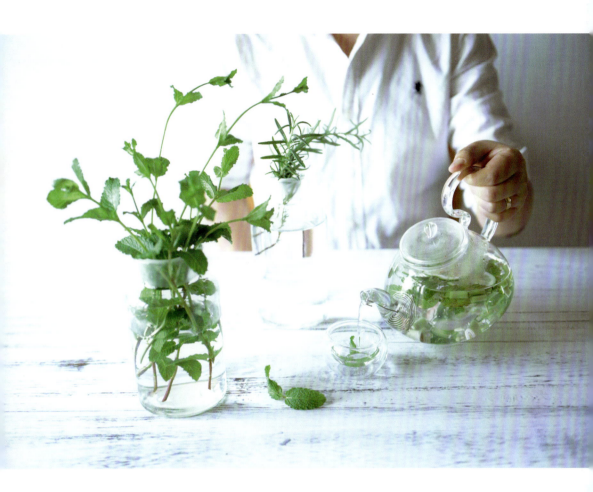

薄荷和迷迭香的香气和嫩绿搭配出初春的明亮。

*Flowers & Green*
薄荷叶、迷迭香

## 相融

Case 27 休闲

**花艺师** 黄峰丽　**摄影** 黄峰丽　**图片来源** 工仓（辽宁·大连）

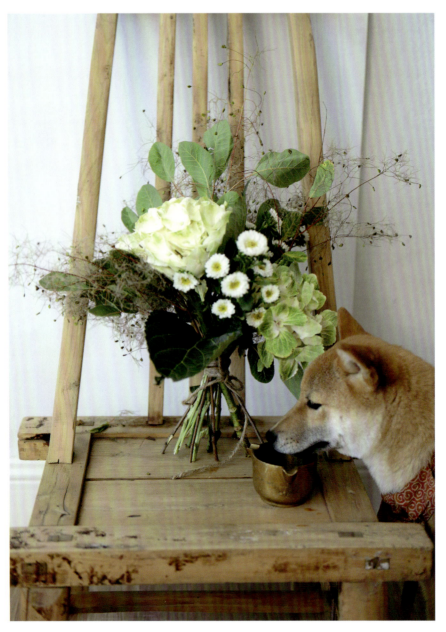

空间里古朴感觉的椅子和白绿自然系的花草正好相配。

*Flowers & Green*
黄芦、绣球、小雏菊

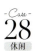

## 鲜花满屋

**花艺师** 黄峰丽　**摄影** 黄峰丽　**图片来源** 工仓（辽宁·大连）

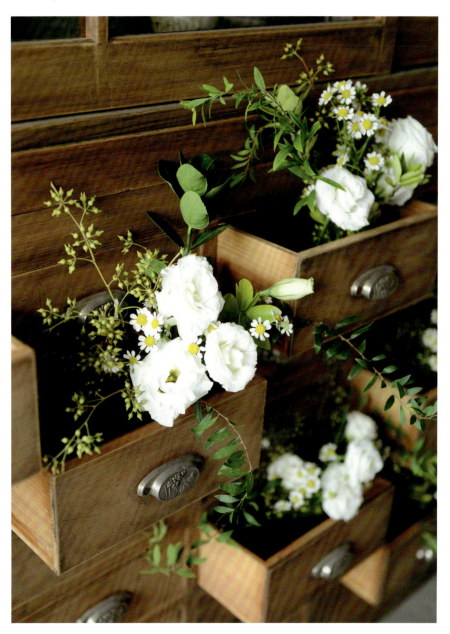

把白绿色系的花草随意插到几个小杯子里，参差不齐地分别放进不同的抽屉里，感觉就是满屋鲜花的样子。

*Flowers & Green*

洋桔梗、洋甘菊、珍珠绣线菊、小米果

## 愉悦的心

-Case- 29 休闲

**花艺师** LU  **摄影** 岛屿来信工作室
**图片来源** 南京一橙文化创意有限公司（江苏·南京）

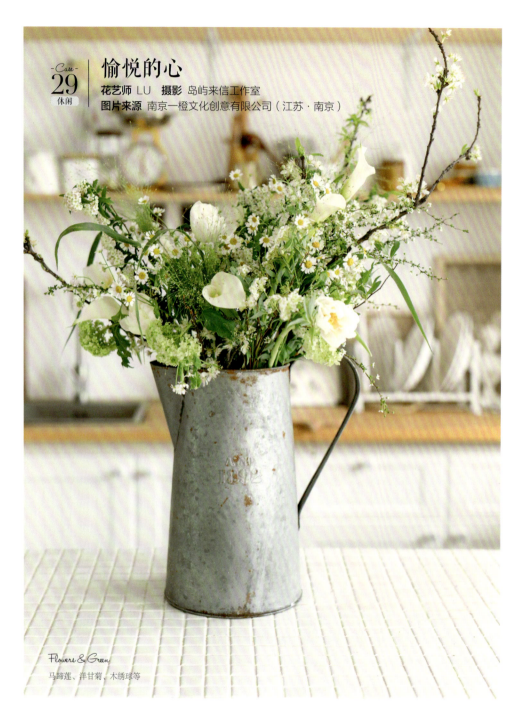

Flowers & Green
马蹄莲、洋甘菊、木绣球等

　　春天一个大自然馈赠最多花材的季节，对于极简装修风格的家庭来说，插上一桶充满春天气息的鲜花，放在厨房或是客厅，心情都随着花儿愉悦起来。

## 张力

-Case- 30 休闲

花艺师 王紫　摄影 王紫
图片来源 笠·Hanagasa Flora（陕西·西安）

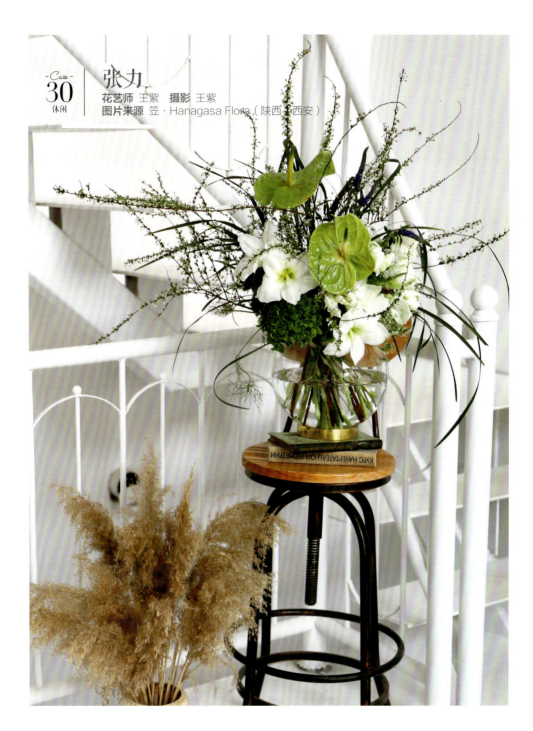

珍珠绣线菊的线条自然有张力，搭配白绿色系的花材，清新自然，郁金香的线条灵动活泼，以组群的方式分布在花束中，整个作品自然灵动，简单优雅。

*Flowers & Green*

朱顶红、绿掌、穗花婆婆纳、珍珠绣线菊、春兰叶、绣球、'鹦鹉'郁金香、茉莉花、须苞石竹

## Case 31 休闲 | 小巧思

**花艺师** 叶昊旻　**摄影** 钟颖烽　**图片来源** 微风花 BLEEZ（广东·东莞）

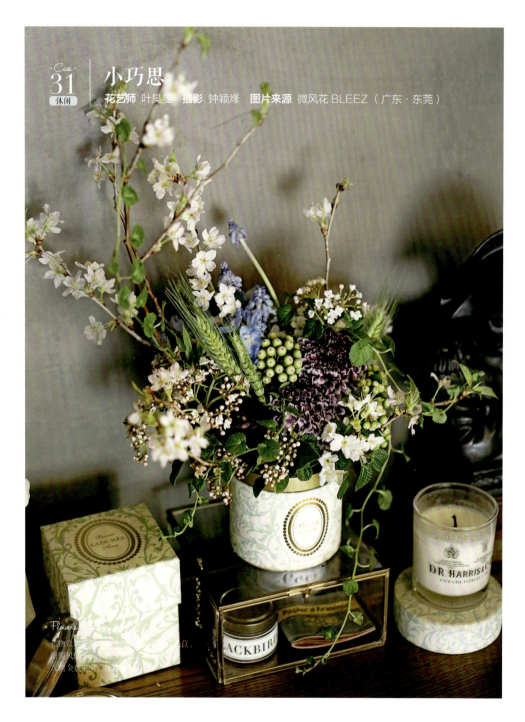

在小小的花盒上，采用各种精致的小花材组合，适合放在书桌上近距离观赏。特意将藤蔓绕在枝条上，也是一种有趣的欣赏方式。花器来源于购物时留下的各种精致礼物盒，其实可以作为家居花艺的花器使用。只需要在盒内放入充分浸泡的花泥，并使用玻璃纸作为防水，即可发挥创意制作喜欢的花艺作品。

### Case 32 休闲 | 山野的微风

**花艺师** 叶昊旻　**摄影** 钟颖烽　**图片来源** 微风花 BLEEZ（广东·东莞）

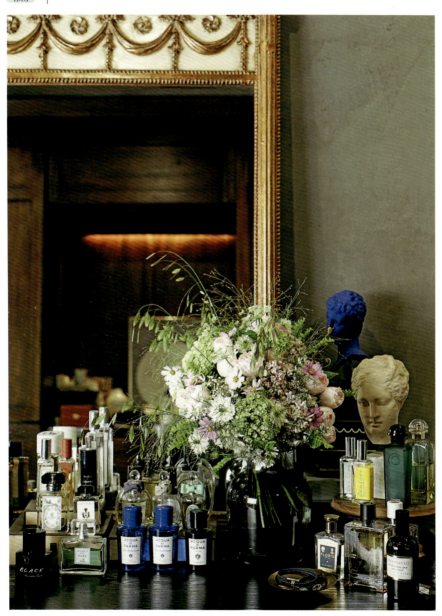

为梳妆台带来一丝山野的微风，自然风格的花束灵感来源于巴黎郊外的森林，在饱满的圆形花束上，点缀大量的野草般的花材，如同在森林里刚刚采摘一般，野草在鲜花的上方如薄雾般笼罩，又增添几分浪漫气息。

*Flowers & Green*

木绣球、格桑花、丁香、黑种草、切花月季、英蒾、大阿米芹、纤枝稷、小盼草、肾蕨

## 正好

**花艺师** 叶昊旻　**摄影** 钟颖烽　**图片来源** 微风花 BLEEZ（广东·东莞）

洗手台是一天开始每个人整理仪容的地方，使人整洁变美的地方就应当有花相配。燃烧尽的香氛蜡烛，杯子除了可以放置化妆刷或牙刷，还可以作为小花器使用。绿白色的花艺点缀明亮的黄色，让光线不足的浴室多一点阳光明媚的气息吧。

*Flowers & Green*

风信子、切花月季、小苍兰、郁金香、麻叶绣线菊、铁线蕨

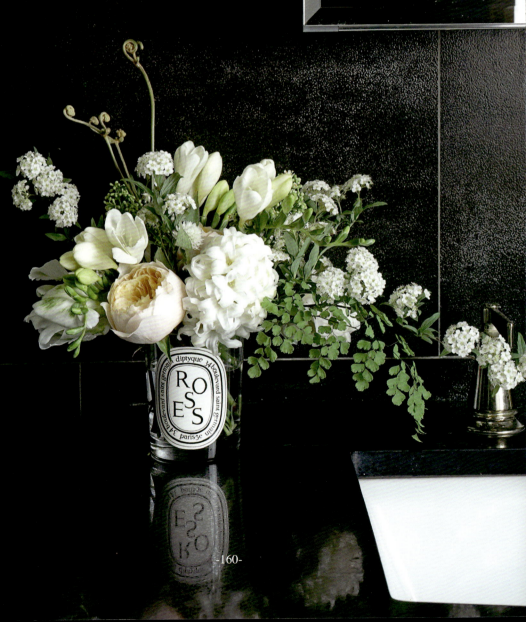

## 纤弱

**Case 34 休闲**

**花艺师** 黄峰丽　**摄影** 黄峰丽　**图片来源** 工仓（辽宁·大连）

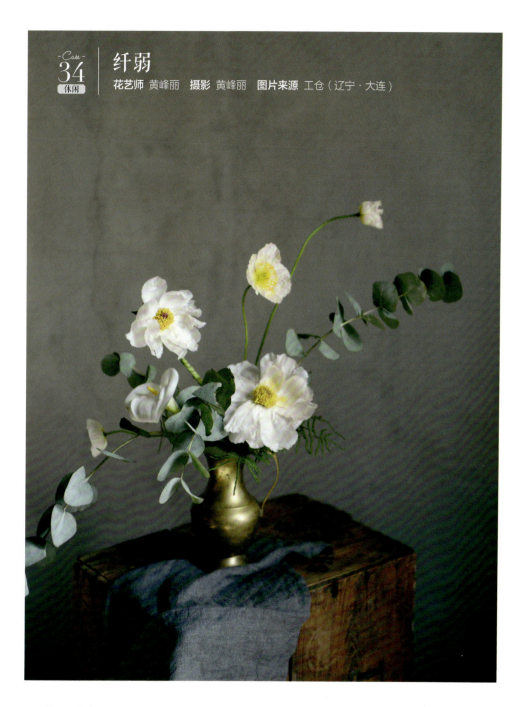

牡丹和虞美人的轻薄叶片，用坚实的白掌和尤加利搭配，更显得飘逸纤弱。

*Flowers & Green*
牡丹、虞美人、马蹄莲、尤加利

## 春来到

-Case- **35** 休闲

**花艺师** 陈宥希 Billie **摄影** Kyne **图片来源** 将·will studio（广东·珠海）

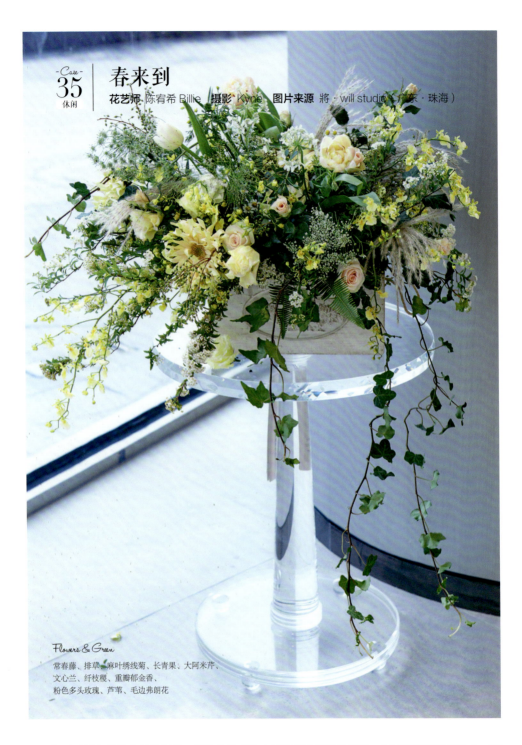

*Flowers & Green*

常春藤、排草、麻叶绣线菊、长青果、大阿米芹、
文心兰、纤枝稷、重瓣郁金香、
粉色多头玫瑰、芦苇、毛边弗朗花

　　长形叶材和鲜黄花材跳跃着，野趣的线条和木箱的质感相当的搭配，在庭院歇息的茶几上，别是一番初春的自然景象。

## 清新糖果

**花艺师** 黄峰丽　**摄影** 黄峰丽　**图片来源** 工仓（辽宁·大连）

淡淡的薄荷绿和明黄都是明度很高的糖果色，花材不需要太多，就能表现柔软不失活泼的感觉。

*Flowers & Green*
花毛茛、木绣球

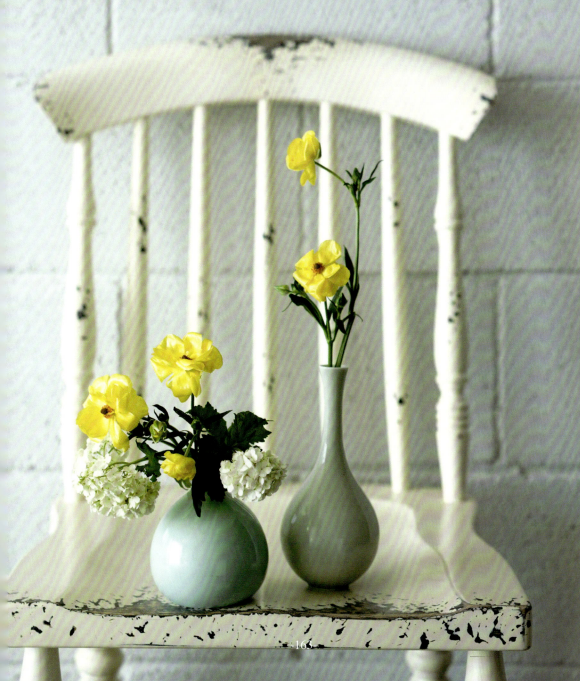

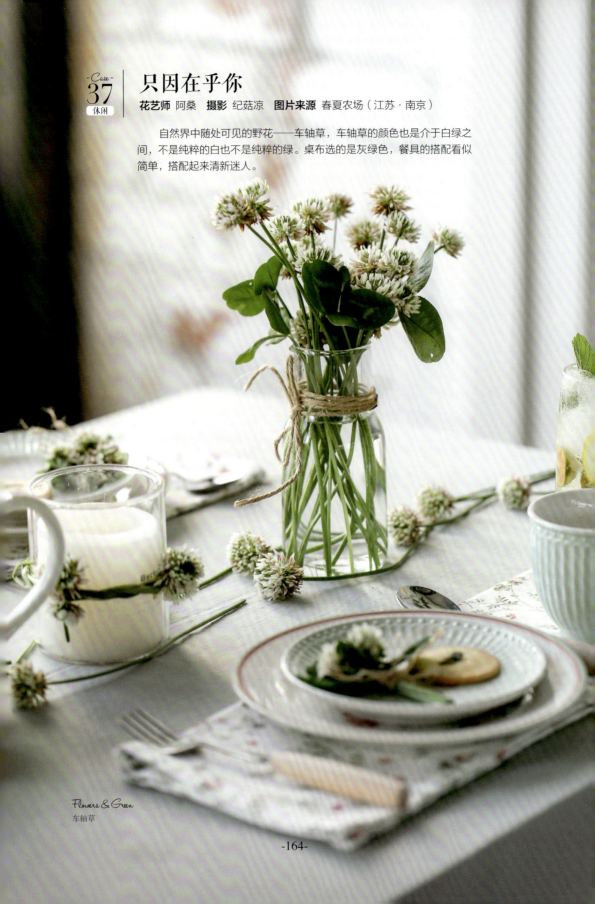

## Case 37 休闲 | 只因在乎你

**花艺师** 阿桑　**摄影** 纪菇凉　**图片来源** 春夏农场（江苏·南京）

自然界中随处可见的野花——车轴草，车轴草的颜色也是介于白绿之间，不是纯粹的白也不是纯粹的绿。桌布选的是灰绿色，餐具的搭配看似简单，搭配起来清新迷人。

Flowers & Green
车轴草

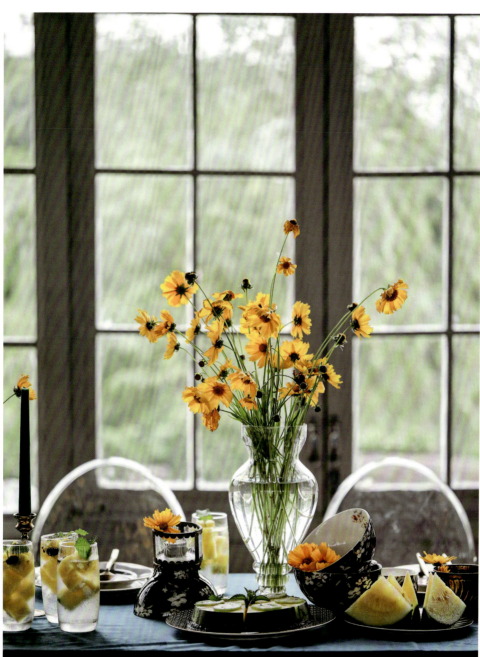

 | 秋英
花艺师 阿桑　**摄影** 纪菇凉　**图片来源** 春夏农场（江苏·南京）

*Flowers & Green*
硫华菊（黄秋英）

## 春分

-Case- 39 休闲

**花艺师** 黄峰丽　**摄影** 黄峰丽　**图片来源** 工仓（辽宁·大连）

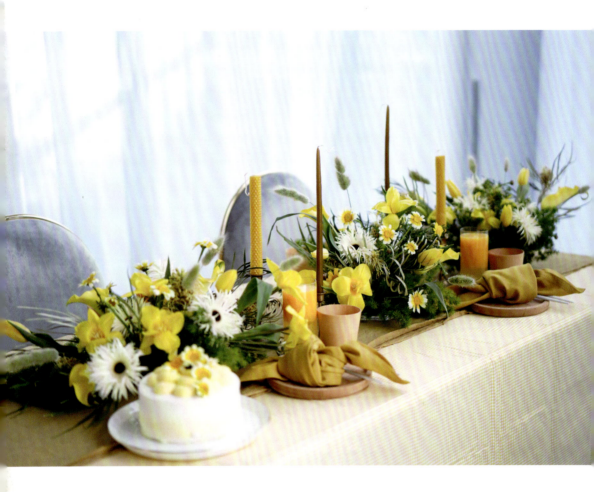

初春季，在代表冬天的蓬莱松里，迎来嫩黄色系构成的春天。

*Flowers & Green*

郁金香、毛边非洲菊、金鸡菊、马蹄莲、狗尾草、蓬莱松

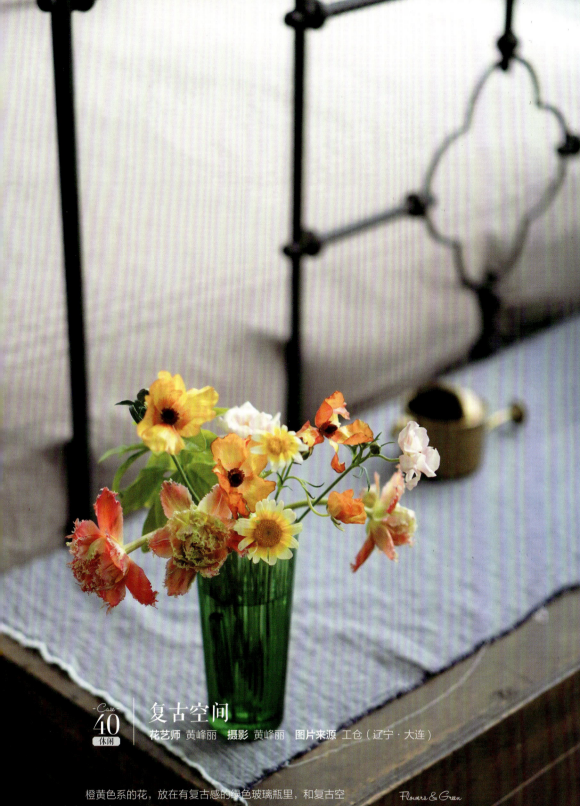

## 复古空间

花艺师 黄峰丽　摄影 黄峰丽　图片来源 工仓（辽宁·大连）

Case 40 休闲

橙黄色系的花，放在有复古感的绿色玻璃瓶里，和复古空间相互呼应。

*Flowers & Green*

郁金香、花毛茛、黄金菊

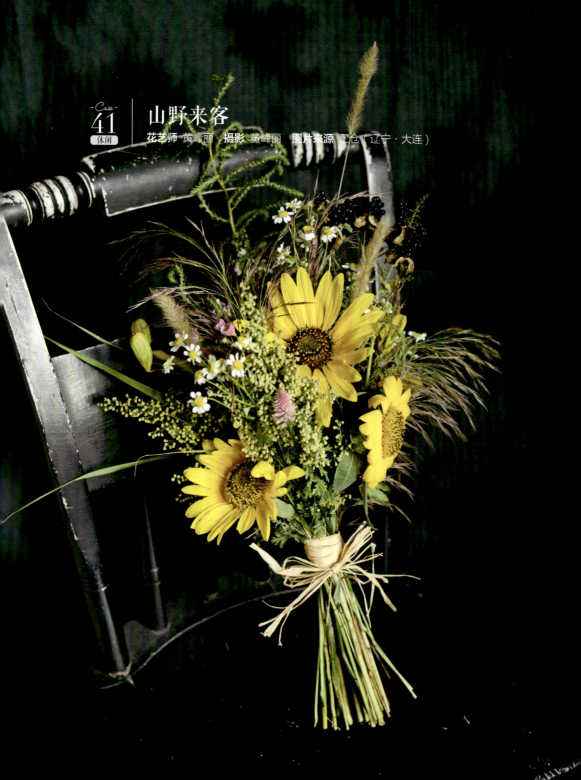

## 山野来客

花艺师 黄峰丽　摄影 黄峰丽　图片来源 工仓（辽宁·大连）

从山野里随意摘回的小花小草，搭配了野花感十足的洋甘菊。

*Flowers & Green*

向日葵、洋甘菊、澳蜡花、芒草、狗尾草等

## 报之以笑颜

Case 42 休闲

**花艺师** 黄峰丽　**摄影** 黄峰丽　**图片来源** 工仓（辽宁·大连）

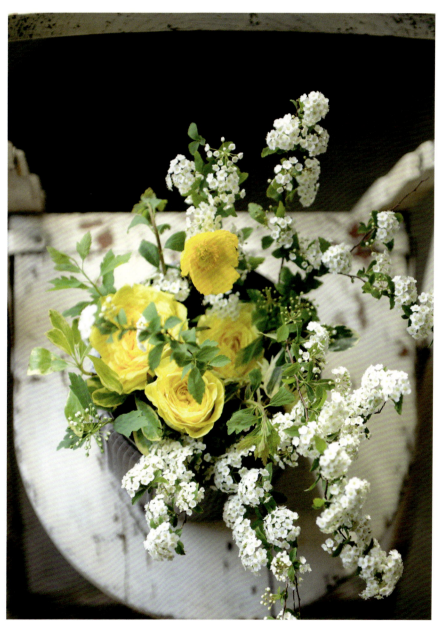

白绿相间的叶材中，让黄色玫瑰在和谐中成为焦点。对春天最好的报答，就是花的笑脸。

*Flowers & Green*
麻叶绣线菊、切花月季、斑叶榕

- Case -
## 43 壳
休闲

**花艺师** Sam 三木　**摄影** @摄影师刘不正经　**图片来源** One day 花店（福建·福州）

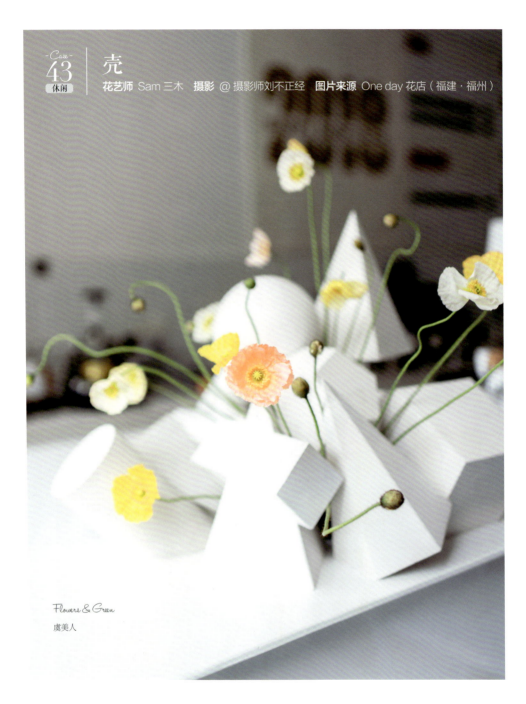

Flowers & Green
虞美人

石膏碰撞虞美，这是一次全新概念的自然风表达式，石膏冰冷坚硬，虞美人轻盈柔美，我想表达的是钢筋混泥土世界坚强挣脱束缚的生命，它们不畏惧任何冰冷坚硬的外壳，依然在残酷的环境中活出自己的精彩。

## 自然的野趣

**花艺师** 高尚　**摄影** 高尚美学空间　**图片来源** 高尚美学空间（北京）

'花园奥斯汀'切花月季、大丽花、百日草、铁线蕨，这些花材与布艺小提篮相搭配，打造清新自然的野趣风格。

*Flowers & Green*

百日草、洋桔梗、香雪兰、香松、高山羊齿、
常春藤、翠珠花、奥斯汀切花月季

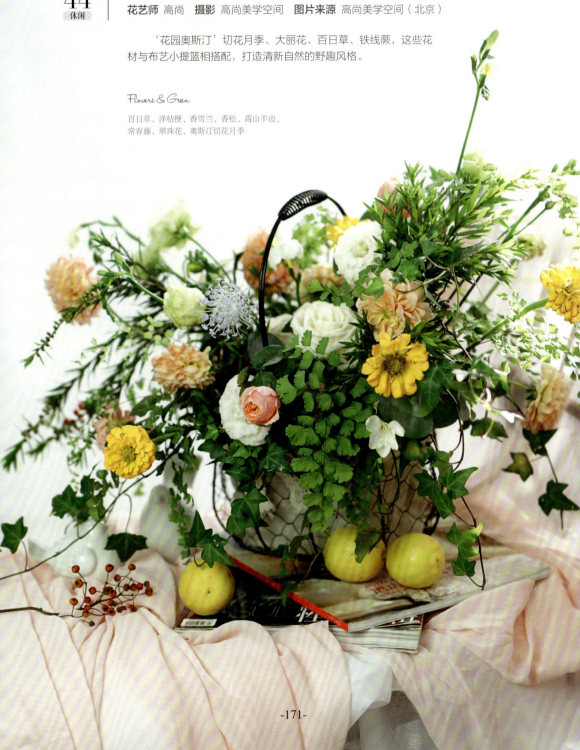

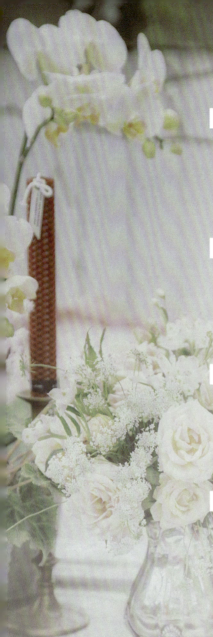

### MAXGARDEN 花店
地址：武汉市武昌区汉街行政公馆5栋3单元
电话：18186509531

### 微风花 BLEEZ 旗舰店
地址：东莞市南城区第一国际百安中心C座131号铺
电话：0769-26998981

### DreamFlower 花艺
微博：@花艺师Beky
公众号：DreamFlower花艺
微信号：DFcourse

### FSO 欧芙花艺学校
地址：广州市荔湾区芳村大道东200号1850创意园44栋FSO欧芙花艺学校
电话：020-81535337

### 高尚美学空间
地址：北京市朝阳区南皋村草场地155号A三影堂（高尚美学空间）
电话：13521220453

### SEASONS FLOWER 田季花田
地址：珠海市香洲区吉大水湾六号院331号四季花田花店
电话：0756-8946808

### 【笠】Hanagasa Flora
地址：陕西省西安市曲江汉华城甜心广场笠花艺工作室
花店地址：陕西省西安市雁塔区雁南三路阅己书屋笠花房
电话/微信：18591880913

### one day 花店
地址：福建省福州市仓山区红坊创意园六号楼101
电话：王辉13788885004

# 有一种格调
# 叫居家有花

## 协作花店

### 元也花艺
地址：福建省厦门市海沧区中骏海岸一号

### 不远 colorfulroad
地址：兰州市城关区颜家沟115号
电话：13893137911

### J-flower 花艺教室
地址：上海市长宁区兴国路370号
电话：18621005455

### 皇家西西地花艺商学院
地址：陕西省西安市朱雀大街朱雀花卉市场皇家西西地花艺商学院
电话：18729981330

### AmberFlora 花艺工作室
地址：武汉市江岸区南京路5号
电话：13601303411

### 简花艺工作室
地址：深圳市福田区香蜜湖安托山七路安侨苑A座2101
电话：0755-23901811

### 工仓工作室
地址：辽宁省大连市西岗区海达南街69号 百年港湾2号楼2单元2301
电话：13555986068

### Evangelina Blooms
地址：深圳市龙华区海宁广场
电话：18344143890

### 爱丽丝·花 花园小筑
地址：青海省西宁市城西区西关大街130号 唐道637商业区 8号楼11702室
电话：17809780707

### 成都花艺设计小李哥工作室

### CandyFlower 花艺工作室
地址：南京市紫东路18号保利紫晶山62栋102
电话：18652025696

### 南京春夏农场
地址：南京市江宁区横溪街道宁台农贸产业合作园内春夏农场
电话：13671251840

### 广州悦时光文化传播有限公司
地址：广州海珠区宝业路天祥工商大厦26号8楼
电话：18620120851

### HeartBeat 花艺
地址：广州市越秀区美华北路22号 HeartBeat 花艺

# 花艺目客

## 会员专享服务

成为《花艺目客》vip 会员，专享以下福利

### 会员图书专享

1. 获赠最新《花艺目客》全年系列书 1 套（4 本 +2 本主题专辑），价值 348 元；
2. 2018 版全年《花艺目客》会员 5 折专享 折扣价值为 174 元
3. 会员价订购 258 元欧洲顶级花艺杂志《FLEUR CREATIF》（创意花艺）全年 6 本。

### 《花艺目客》会员群分享

加入《花艺目客》会员群，不定期邀请嘉宾进行分享和微课教学。资材、花材新产品的试用

### 优先宣传

《花艺目客》《小米画报》优先宣传，入选作品在小米的手机、智能电视、智能盒子、笔记本电脑等终端，自动显示超清晰、高品质的锁屏壁纸。其日点击量 500 万。

### 国内外花艺游学

**会员价 398 元**

扫码成为会员

# 欢迎光临花园时光系列书店

  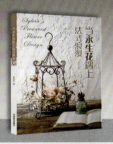 

······

中国林业出版社天猫旗舰店　　花园时光微店

扫描二维码了解更多花园时光系列图书

购书电话：010-83143571

# FLEUR CRÉATIF
## 创意花艺

扫码购买

20 年专业欧洲花艺杂志
**欧洲发行量最大，** 引领欧洲花艺潮流
顶尖级**花艺大咖齐聚**
研究欧美的**插花设计趋势**
呈现不容错过的精彩花艺教学内容

**6 本/套** | **2019** 原版英文价格 620 元/套
中文版价格 348 元/套